U0025124

高更
蔣勳

破解

著

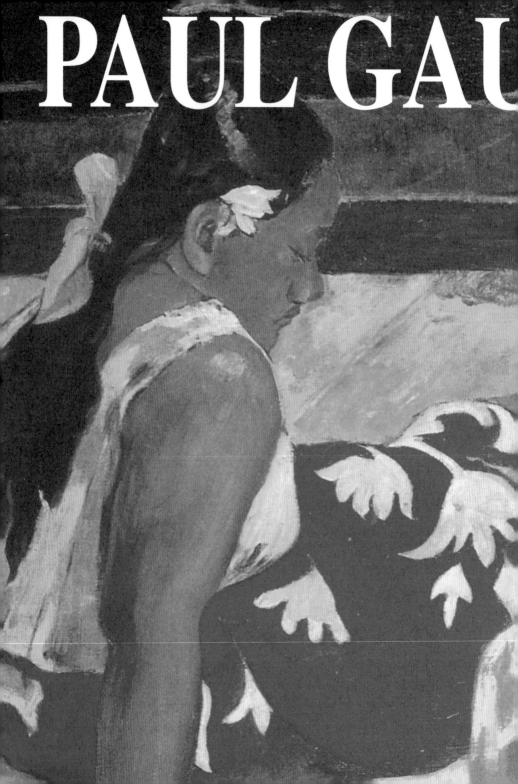

PAUL GAU

GUIN

目錄

| 出版緣起 |

井水與汪洋
企業界與文化界的匯流

　　天下文化與趨勢科技原是各擅所長，不同領域的兩個企業體，現在因緣際會，要攜手同心搭建一座文化趨勢的橋樑。

　　我曾在天下雜誌、遠見與天下文化任職三年，先後擔任編輯與高希均教授的特助，雖然為時短暫，其正派經營的企業文化，卻對我影響至深。之後我遠走他鄉，與夫婿張明正共創趨勢科技，走遍天涯海角，在防毒軟體的領域中篳路藍縷，自此投身高科技業，無悔無怨，不曾再為其他企業服務過。

　　張明正是電腦科系的專業出身，在資訊軟體界闖天下理所當然，我從小立志學文，好不容易也從中文系畢業了，卻一頭栽進競爭最激烈的高科技業，其實膽戰心虛，只能依憑學文與當編輯的薄弱基礎以補明正之不足，在國際行銷方面勉力而為。出人意料的是，趨勢科技從二○○三年連續三年被國際知名的行銷研究權威Interbrand公司公開評定為「台灣十大國際品牌」的榜首，二○○五年跨入全球百大品牌的門檻，品牌價值超過十億美元，這是無心插柳柳成蔭了。

　　因為明正全力開拓國際業務，與我們一起創業的妹妹怡樺則在產品研發方面才華橫溢，擔任科技長不亦樂乎，於是創業初期我成了「不管部」部長，凡沒人管的其他事都落在我肩

上，人力資源便是其中的一項。我非商管出身，不知究理便管理起涵蓋五湖四海各路英雄的人事來，複雜的國情文化讓我時時說之不成理，唯有動之以真情，逐漸摸索出在這個企業中人心最基本的共同渴求，加上明正、怡樺與我的個人風格形成了「改變、創造、溝通」的獨特企業文化，以此治理如今超過四十多個國籍的員工，多年來竟也能行之無礙。二○○二年，哈佛商學院以趨勢科技為個案研究，對我們超越國界的管理文化充滿研究興趣，同年美國《商業週刊》一篇〈超國界管理〉的專文報導中，也以趨勢科技為主要成功案例來探討超國界企業文化的新趨勢。這倒是有心栽花花亦開了！

　　文化開花，品牌成蔭，這兩者之間必然有某種聯繫存在，然而我卻常在內心質疑，企業文化是否只為企業目的而服務，或者也可算人類文明中的一章，能夠發揮對社會的教化功用？它是企業在自家後院掘的井，只能汲取以求自給自足，還是可能與外面的江湖大海連貫成汪洋浩瀚？

　　因為人在江湖，又是變幻莫測的高科技江湖，我只能奮力向前泅泳，無暇多想心中疑惑。直到今年初，明正正式禪讓，怡樺升任執行長，趨勢科技包含六個國籍的十四人高階管理團

隊各就各位，我也接著部署交棒，從人資長的權責中解脫，轉任業界首創的文化長一職。

頓然肩頭一輕，眼睛一亮，啊！山不轉路轉，我又回到文化圈了。「行到水窮處，坐看雲起時」，我心中忽有所悟。人類文明從漁獵、畜牧、農業走向工業，如今是經濟掛帥的時代，企業活動當然是整個人類文明中重要的一環，如果企業之中有誠信，有文化，有一股向善的動力，自然牽動社會各個階層，企業文化不應只是自家後院的孤井而已。如果文化界不吝於傾注，而企業界不吝於回饋，則泉井江河共同匯成大海汪洋，豈不能創造文化新趨勢？

我不禁笑了，原來過去種種「劫難」都只為成就今日的文化回饋。我因學文而能挹注企業成長，因企業資源而能反哺文化；如果能夠引精英的文化清泉以灌溉企業的創意園地，豈非善善循環而能生生不息嗎？

於是，我回到唯一曾經服務過的出版公司，向高希均教授、王力行發行人謀求一個無償的總編輯職位，但願結合兩家企業的經濟文化力量，搭一座堅實的橋樑，懇求兩岸文化大師如白先勇、余秋雨、蔣勳等老師傾囊相授，讓企業人、學生以

至天下人都得以汲取他們豐富的文化內涵，灌溉每個人的心田，也把江河大海引入企業文化的泉井之中，讓創意源源不絕，湧流入海，汪洋因此也能澄藍透澈！

　　這便是「文化趨勢」書系的出版緣起，但願企業界與文化界互通有無，共同鼓勵創造型的文化新趨勢。

<div align="right">

陳怡蓁

二〇〇五年十月二十六日，寫於波士頓雨中

</div>

找回蠻荒肉體的奢華

　　「破解」系列寫過了「達文西」、「米開朗基羅」，之後寫完了《破解梵谷》，我心中知道，下一個一定是《破解高更》。

　　達文西與米開朗基羅相差二十三歲，高更與梵谷相差五歲；如同李白與杜甫相差十一歲，歷史有時是以極端衝撞的方式激射出創造與美的燦爛火花。

　　寫米開朗基羅時不能不提到達文西，缺了他們中的一個，文藝復興的歷史不完整；同樣的，談梵谷時不能不談高更，缺了其中一人，十九世紀下半葉的歐洲美學也不完整。

　　他們在一個時代相遇，也在一個城市相遇，他們相遇在文明的高峰。

　　梵谷一八八七年在巴黎與高更相遇，很短的相遇，然後各自走向不同的方向，梵谷去了阿爾，高更去了布列塔尼。

　　他們對那一次短短的相遇似乎都有一點錯愕——怎麼忽然遇到了前世的自己。

　　因為錯愕，所以會思念，嚮往，渴望，終於會有第二次相遇。

　　第二次相遇在阿爾，時間是一八八八年的十月到十二月，他們同居在一間小屋裏兩個月。

　　第二次相遇成為悲劇的糾纏，兩個月一起生活，一起畫畫，在孤獨的世界中尋找到唯一知己的夢幻破滅，梵谷精神病爆發，割耳自戕，住進精神病院，以最後兩年的時間創作出震動世界的狂烈的繪畫，在一八九〇年七月舉槍自殺，結束（或完成）自己的生命。

　　高更沒有參加梵谷的葬禮，他默默遠渡大洋，去了南太平洋的大溪地。

高更六歲以前是在南美度過的，他似乎要找回童年沒有做完的夢。

在去大溪地之前，高更曾經長達十年任職於當時最火紅的巴黎股票市場，做為一名成功的證券商，在巴黎擁有豪宅，娶了丹麥出身高貴的妻子，有五名子女，出入上流社交場所，收藏名貴古董與藝術品。

一個典型的城市中產階級，在養尊處優的生活中，忽然有了出走的念頭。

高更出走了，走向布列塔尼，走向荒野，走向大溪地，走向沒有電燈，沒有自來水，沒有現代工業與商業污染的原始島嶼。

高更是十九世紀末歐洲文明巨大的警鐘，宣告白種人殖民文化的徹底破產。

他拋棄的可能不只是自己的家庭、妻子，他拋棄的是歐洲文明已經喪失生命力的蒼白、虛偽與矯情。

高更凝視著坐在海邊無所事事的大溪地女子，赤裸的胴體，被陽光曬得金褐的肌膚，飽滿如豐盛果實的乳房與臀部，明亮的眼神黑白分明，可以大膽愛也大膽恨的眼神……

高更畫下這些女性的胴體，像一個贖罪的儀式，使遠在歐洲的白種人震驚，殖民主人被「土著」的美學征服，文明被「原始」征服，高更宣告了另一種後殖民的反省與贖罪。

高更一直到今天，仍然是充滿爭議的人物。他在大溪地連續與不同幾名十三歲至十四歲少女的性愛關係激怒了許多女權主義者與反殖民主義者。

　　一個歐洲白種男子，在土著的島嶼上藉著「進入」一個少女的身體做為「儀式」，高更究竟在尋找什麼？救贖什麼？

　　關在精神病院用繪畫療傷的梵谷容易得到「同情」，然而，在遙遠荒野的島嶼中解放肉體的高更可能要揹負「惡魔」的批判。

　　在高更最著名的「亡靈窺探」與「永遠不再」兩張名作裏，都是匍匐在床上赤裸的土著少女，都是高更在島上的新娘，都是他藉以救贖自己的「處女」，都是他要藉「性」的儀式完成的「變身」——從歐洲人變身為土著，從文明變身為原始，從白變身為黑褐，從男性變身為女性，從殖民者變身為愛人，從威權的統治變身為單純性愛中的擁抱與愛撫。

　　在十九世紀末凝視一尊土著豐美肉體的男子，高更，如他自己所說——我要找回蠻荒肉體的奢華。

　　我們能找回蠻荒肉體的奢華嗎？

　　歐美的豪富階級仍然用金錢在經濟貧窮的南美、非洲、亞洲購買男性或女性的肉體。另一方面，道德主義者仍然大加撻伐殖民霸權，高更在兩種論述之間，即使在二十一世紀，依然是爭論的焦點。

　　也許回到高更的畫作是重要的，再一次凝視他畫中的荒野，原始的叢林，海洋。

　　果實纍纍的大樹，樹下赤裸的男子或女子，他們在文明之前，還沒有歷史，因此只有生活，沒有論述。

我們從哪裏來？
我們是什麼？
我們要到哪裏去？

　　高更最後的巨作是幾個最原始的問句，如同屈原的「天問」，只有問題，沒有答案。
　　沒有答案的問題或許才是千百年可以不斷思考下去的起點。
　　這本書在二〇〇八年一月在泰國完成，四月在歐洲修訂，十月在台灣做最後校訂，以此做為向孤獨者高更的致敬。

蔣勳
二〇〇八年十月六日於八里

第一部
蔣勳現場

大溪地女人，在海邊

▌1891
▌69×91 cm
▌法國巴黎奧塞美術館

　　一八九一年，高更初到大溪地不久，他畫了兩名當地土著的女子，坐在海邊，遠處是一波一波藍綠的海浪，彷彿可以聽到寧靜而持續的浪濤聲。

　　高更剛從繁華的巴黎來，擺脫了工業文明，他可以悠閒地坐在海岸上觀察當地土著的生活。左側的女子右手撐著沙地，側臥，很自由的身體，身上裹著紅底白花的長裙，側面低頭沉思，右耳鬢邊簪著白色蕃梔花。一頭烏黑的長髮，用黃色髮帶繫著，長長的髮梢垂在背後。

　　如果高更在尋找原始島嶼上純淨的生命價值，那麼這件作品右側盤坐的另一土著女人則有不同的表情。她的左耳鬢邊也戴紅花，但這女人穿的是西方歐洲白人帶去的連身洋裝，那服裝與她自然褐黑的身體彷彿有一種尷尬的衝突。那服裝的怪異的暗粉紅色也與她的膚色格格不入。女人臉上似乎有怨怪什麼的表情，看著畫外的我們，彷彿在問：我怎麼變成了這樣不倫不類。

　　高更在思考原始純樸文化將要面對的命運嗎？或者他只是忠實記錄下了十九世紀末法國白人統治的南太平洋島嶼所有土著共同面臨的尷尬？

　　原始純淨的嚮往裏隱含著文化弱勢的痛。

（2008年4月22日）

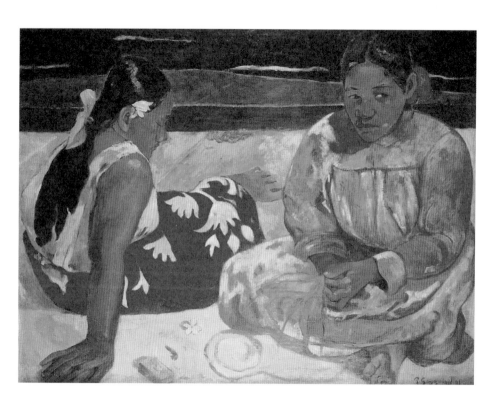

歡樂 Arearea (Joyeusetés)

▍1892
▍75×94 cm
▍法國巴黎奧塞美術館

　　高更放棄了他在法國證券市場的工作，放棄了巴黎的繁華，放棄了妻子和五個孩子的家庭生活，放棄了歐洲文明社會的一切保障，單身去了大溪地。

　　他很訝異被法國殖民的土著可以如此安分生活，如此歡樂。他看到一株大樹，大樹的枝椏橫伸出去，自由生長，不必擔心被砍伐。樹下坐著兩名土著女子。圍白色布裙的女子端坐如一尊佛，靜靜看著我們，好像好奇我們為什麼會闖進她們寧靜的世界。另一名圍藍色布裙的女子坐在後方，側面，手中拿著一管豎笛，正專心吹奏，完全不理會我們。一隻黃紅色的狗緩緩走來，綠色的草地，紅赭色的泥土，空氣裏植物潮溼的香氣，一切都如此悠長緩慢，像女子吹奏的笛聲，可以天長地久，沒有什麼改變。

　　歲月靜止在這一刻，沒有現代，也沒有古典，時間使生命靜止，如同畫面背景部分遠遠有三個土著，他們或站立，或跪拜，正在一尊巨大的木雕神像前祈禱。這畫面或許使文明國度來的高更深有感觸吧！

　　什麼是信仰？什麼是真正的歡樂？高更在畫面上用土著語言銘刻了「Arearea」（歡樂）這個主題。

（2008年4月22日 奧塞美術館）

永遠不再 Nevermore

▎1897
▎60.5×116 cm
▎英國倫敦寇特美術館

一八九七年二月高更第二次在大溪地畫的Nevermore是他美學的代表作。

一名土著女子赤裸橫臥床上，赭褐豐碩的胴體，像是華麗的盛筵。如同高更自己說的：「我想一個簡單的肉體可以喚醒長久遺失的蠻荒曠野中的奢華——」

肉體躺臥在床上，肩膊，臀股起伏如同大地山巒，高更說的「奢華」是肉體給生命的最大饗宴嗎？

高更在大溪地擁有過不只一次十三歲左右少女的肉體，她們的肉體是歐洲前來尋找救贖的白人男子高更的祭品。祭品這樣「奢華」，這女子一無選擇地把自己奉獻給不可知的「神」，如同原始祭典中處女的血與肉的獻祭。

特別明亮燦爛的白色枕頭上有著神祕的光，女子黑髮披散在枕上，她朝內躺著，但眼神和整個身體都似乎在專注諦聽身後兩個男人的交談。

他們在談什麼？像是一次慎重的交易，決定著什麼人的命運？是女子的命運嗎？為什麼一隻古怪的鳥停在窗前，彷彿預告著什麼事的發生？

高更使肉慾，原始，神祕的符咒，命運，窺探⋯⋯交錯成不可解的畫面。彷彿在夢與現實之間，在暗示與預告的邊緣，時間靜止了，他用不常使用的英語寫下了符咒般的標題——Nevermore，很想再擁抱或占有一次那樣青春奢華的身體，但知道不再可能了。

（2008年4月14日 倫敦）

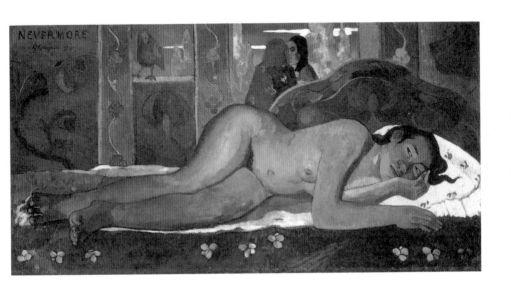

「夢」Te Rerioa

▌ 1897
▌ 95.1×130.2 cm
▌ 英國倫敦寇特美術館

倫敦寇特美術館的「夢」曾經多次吸引我坐在它的對面。凝視，像是想記憶起什麼，卻終究只是遺忘。

畫面的左下角是趴伏在白色臥墊上的嬰孩。睡得很熟，睡在很華麗的木雕的搖籃裏。搖籃的一端雕著大溪地土著的嬰孩圖案，嬰兒像是睡在祖先的庇佑裏。

高更用豔紅的筆觸寫下「Te Rerioa」（夢）的土著拼音，下面有他的簽名，他好像重生在前世的夢裏，他到大溪地只是要找回遺忘的久遠的夢。

一個上身赤裸的婦人，垂著豐碩的乳房，下身圍一白布，很安靜地看著我們，右手輕輕搖著搖籃。

高更眷戀的每一個土著女子的肉體似乎都是他前世夢中索乳過的母親，輕輕推他進入夢境。另一個人物側坐在後方，彷彿凝視著女人，白色上衣，藍底白花紋圍裙。一隻貓靜靜臥著，使室內幽靜神祕。

這是一個室內嗎？可以眺望室外通向遠處山巒的小徑上一個騎馬離去的男子。在高更後期的畫裏常常出現的騎馬離去的男子，好像嬰兒長大了，他要去尋找夢中的原鄉。

牆壁上有土著的圖騰，神祕的祭司，愛，誕生，或者死亡，高更敘述著一個不斷重複的夢，他說：「一切只是畫家的夢──」在原作前面，我看到很薄的油彩下透出畫布粗粗的經緯線的紋理，帶著青黃的午后的光在移動，是熱帶下午不肯醒來的一次夢魘。

（2008年4月14日 倫敦）

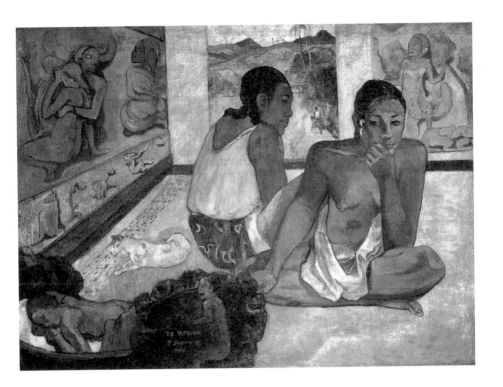

薇瑪蒂 Vairumati

▎1897
▎73×94 cm
▎法國巴黎奧塞美術館

一名女子坐著，袒露著豐碩健康肉體，一對如果實的乳房，她大膽看著我們，彷彿我們的衣冠楚楚反而是一種猥褻。

女子僅下身圍著白布，她金褐色的大腿與手臂都粗壯渾圓如巨柱。

女子的身後是木雕的一些圖騰裝飾，一些不容易理解，卻傳承著古老文明的符咒一般的符號。

高更在大溪地不斷強調「神祕」（Mysteriena），他或許認為現代文明的貧乏正是失去了古老符咒文化的「神祕性」。

因此，在一大片紅色背景中，兩名遠遠女子的手勢究竟在傳達什麼？近景左側一隻白色的鳥，腳爪抓著一隻綠色蜥蜴，暗喻著什麼？

沒有人可以解答！

高更只是帶領我們進入一個豐富的謎語般的夢境，指給我們繽紛的細節，卻從不揭示謎語的答案。

迷人的金紅色，像童話中夢的色彩，像夕陽在夏日最後血一般豔麗的絢爛，高更只是告知一種生命的華麗現象。

（2008年4月22日）

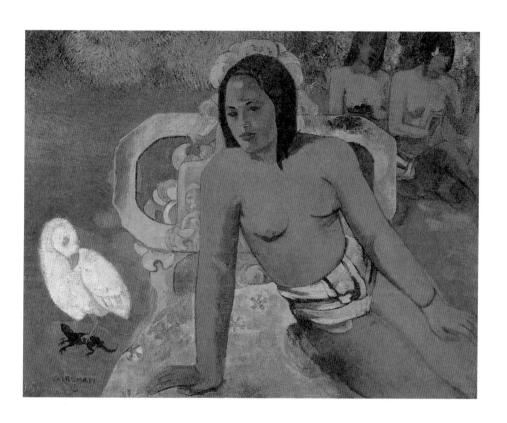

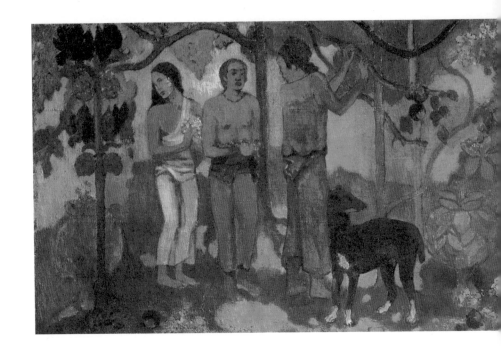

蔣勳現場
Scenes

美麗起來
Faa Iheihe

▌ 1898
▌ 54×169.5 cm
▌ 英國倫敦國家畫廊

　　高更早期對東方扇面空間發生過興趣。扇面是視覺橫向左右瀏覽的空間，也包含時間的延續性在內。

　　一八九八年高更這幅Faa Iheihe明顯使用到西方主流美術很少用到的橫向空間，類似中國繪畫裏的「長卷」。

　　我們的視覺移動過夢境一般的熱帶風景。結滿了豐碩果實的植物，纏繞在大樹上的藤蔓。似乎是夕陽的光，使整個叢林閃爍著金色的光。人的胴體也是金色的，彷彿夢境裏的神祇。

　　她們採摘盛放的花，在耳鬢邊插著花，用花編成花串花束，一蓬一蓬的花，像是神話中的樂園。她們彷彿靜靜聆聽著花朵掉落在地上的聲

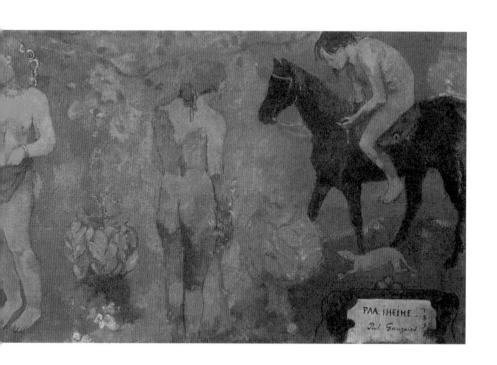

音。連狗也回過頭,聽到一朵花掉落。

　　大溪地在高更的晚年不像一個現實的世界,是他幻想中的夢境。Faa Iheihe,他用學來的土著語言書寫在畫面上,「使人美麗起來」,據說,那語言像是古老的咒語,念著念著,可以使人剎那間「美麗起來」。

　　一名男子騎馬來了。高更晚年畫中的騎馬男子像是他自己,從久遠的地方流浪而來,回到可以使自己「美麗起來」的地方。畫面的金色,黃色,紅色,組織成非現實的幻象,高更跟幻象的夢境說:我回來了!

（2008年4月14日）

白馬 Le cheval Blanc

▌1898
▌140×91 cm
▌法國巴黎奧塞美術館

　　高更後期的作品常常出現馬，出現騎士，出現騎在馬上的男子漸漸遠去。這件「白馬」是他後期作品典型的一張。

　　幽靜沒有人的踪跡的森林深處，一汪寧靜澄清的池水，池水中踏進了一匹白馬，低頭飲水，池水蕩漾起一圈一圈漣漪波光。池水是深鬱的藍色，波光是赭紅色，似乎映照著森林上端一個騎士的馬，馬的身體也是赭紅色的，停止在綠色草地上，騎士似乎一時決定要遠走他鄉，一種「高更式」的出走，流浪，一種與此時此地的告別與決裂，一種夢想的探索與追尋。

　　大樹枝椏橫伸，遮住我們視覺，但在枝椏後方還是可以看到一名騎在馬上的男子，在樹林間掉滿落花的小徑邊徘徊，似乎一時不知何去何從。

　　深鬱的藍，淺青，豔熱的紅赭，淺粉，高更以繽紛的色彩勾畫出一個童話，童話中騎士的故事剛剛開始。

（2008年4月22日）

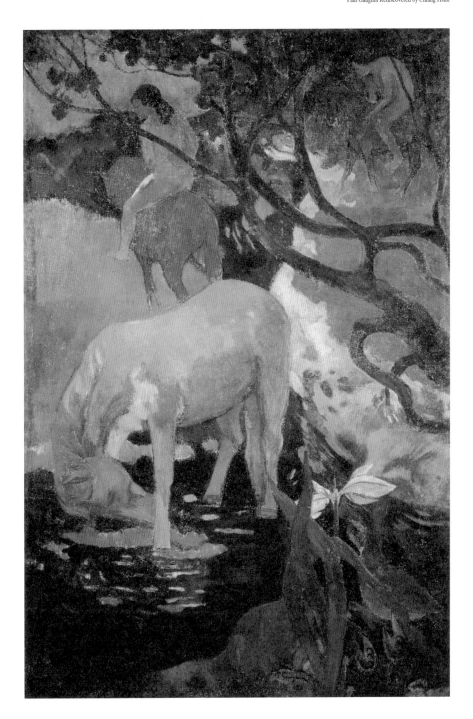

歡樂之家 Maison du Jouir

▎ 1901-1902
▎(上)40x244x2.3 cm （左）200x39.5x2.3 cm
 　(右)159x40x2.5 cm （下)45x204.5x2.2 cm
▎法國巴黎奧塞美術館

　　一九〇一年高更最後居住在法屬馬爾濟群島的伊娃哦阿
（Hiva-Oa）小島。他為自己蓋了屋子，他也模仿當地土著上
山尋找木材做雕刻。高更並沒有歐洲學院專業的雕塑訓練，但
是他當然也知道土著們沒有訓練也一樣製作出美麗雕刻。

　　美開始於渴望，並不是技巧！

　　高更為自己刻了門楣上的裝飾，有人像，有花的圖案，他
用法文刻了Maison du Jouir（歡樂之家）幾個字。

　　門的兩側各有一長條木雕，很像中國建築的門聯。木雕用
土著的粗獷形式，刀法樸拙，刻了人體、動物、花與果實。圖
案上了色彩，色彩很薄，滲透到木紋中，使木紋的年輪紋理出
現很美的質感。

　　在屋子正面的牆上高更也都刻了木雕裝飾，題了一些法
文的句子：Soyez amoureuses, Vous serez heureuses，或Soyez
Mysterieuses，他不斷強調「愛」「神祕」，彷彿那是送給西方
文明社會救贖的禮物，高更住在「歡樂之家」，他想到遙遠的
歐洲，法國，工業革命，理性文明，一切物質的富有都愈來愈
遠離──歡樂。

（2008年4月22日）

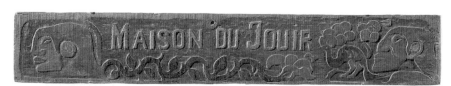

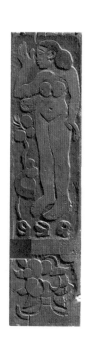

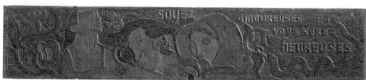

第二部

高更

祕魯・西班牙貴族・外祖母

高更的故事似乎總是滲雜著許多異鄉的流浪、冒險、傳奇與神祕。

一般人想到高更，眼前浮現的是他畫的南太平洋的大溪地。大溪地島嶼上藍藍的天空海洋，茂密的熱帶叢林，叢林間映照陽光的綠色草地，草地上徜徉著慵懶的閒散的土著男人女人，身上圍著彩色豔麗的植物蠟染的花布，女人袒露著飽滿豐腴的褐色胴體，一對堅實如椰子的乳房，用黑白分明的眼睛看著我們，不知道是好奇，還是懼怕驚慌。

我們是文明世界的人，偶然闖進高更蠻荒而又富裕的世界，驚嚇了那裏的人，我們也有矛盾，是不是應該停留多看一眼，還是應該識趣地離開，不再打擾他們？

我們談論的高更，是一八九一年以後的高更，是離開歐洲去了大溪地的高更。

也許高更身體中「異鄉」的血液早已在流動，在他出生之前，那「異鄉」的血液已經開始流動。

一九○三年，五十五歲即將去世的高更忽然寫了一些有關他出生以前家族的記憶。

他寫到外祖母，他的外祖母是西班牙亞拉岡家族的後裔（Aragon），高更簡短地寫著：

> 「我的外祖母是了不起的女人。
> 她的名字叫弗蘿拉・特立斯坦（Flora Tristan）。」

高更在信上談到的外祖母是十九世紀初社會主義的信仰者，自己出身貴族，卻把所有的家產變賣，用來支持工人運動。她也為了鼓吹無政府主義，串聯工人革命和女權運動，四處奔波。

西班牙當時在中南美洲擁有廣大殖民地，西班牙貴族同時是剝削奴役土著工人的大地主。

高更的信上並沒有確切說到是不是因為支持工人運動，他的外祖母去了南美洲的祕魯。

在祕魯，這位奇特不凡的女子見了她的叔父——唐・皮歐・德・特立斯坦・莫斯考索，一個有爵位的亞拉岡貴族。

高更一生在異域浪蕩，在臨終的一年忽然寫起遙遠家族的血源，好像在尋找自己身體中久遠存在的一些不可知的宿命。

高更的外祖父是一名石版畫家，名字是——安德烈・沙札勒（André Chazal）。

高更對做為藝術家的外祖父談得不多。

他似乎更感覺到自己身上的血液與母系的外祖母息息相關。

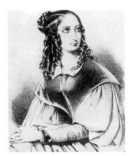

高更的外祖母弗蘿拉・特立斯坦，一生從事女性運動與工人運動。

一個貴族出身的女子，卻放棄財富，投入如火如荼的工人革命運動。她飄洋過海，離開了法國丈夫，到了遙遠的祕魯，充滿神祕性的「異鄉」，投靠貴族的叔父。

在高更信中寥寥數語，使人想起南美偉大作家馬奎斯《百年孤寂》小說中的故事。

似乎「異鄉」是所有背叛者嚮往的國度。

「異鄉」可以背叛階級，背叛倫理，背叛種族。

「異鄉」使一切荒謬都成為可能。

一個西班牙與法國的混血，一個貴族血液與工人革命的混血，一個歐洲殖民與祕魯土著文化的混血……

高更凝視自己的身體，回憶起那個其實他沒有什麼印象的外祖母，想起自己一生嚮往的「異鄉」，原來是一種宿命。

查閱許多書籍，弗蘿拉・特立斯坦常常被冠上「高更的外祖母」的稱呼。

也許這個一生從事女性運動與工人運動的女性並不希望依賴盛名的外孫高更而存在。

事實上，許多書籍上可以看到，一八三二年隨母親到祕魯艾勒奇帕（Arequipa）尋找叔父的弗蘿拉，

對一八二一年從西班牙殖民總督統治下剛剛獨立成功的新祕魯有很多觀察，她在一八三八年出版了旅居祕魯的日記「Peregrination of a Pariah」，她一生從事的弱勢者運動的革命留下了兩本重要著作：一八四〇年出版的《倫敦漫步》（*Promenades in London*）以及去世前一年一八四三年出版的《工人聯盟》（*The workers Union*）。

弗蘿拉在一八四四年逝世，當時高更還沒有出生，但是他以後隱約感覺到，那個來自外祖母的西班牙貴族混合南美祕魯印加文化的血液潛藏在基因之中，他也隱約感覺到弗蘿拉的父親，那個當時派駐在祕魯的西班牙海軍上校馬立艾諾·特立斯坦（Mariano Tristán y Moscoso），高更的外曾祖父，如何在茫昧的大海中航行，如何帶著十六世紀以來歐洲人的狂野欲望，統治著古老印加文化傳承下的新的土地，役使當地的土著，搜刮當地的資源，掠奪一切財富，然而，也面對著翻天覆地的獨立革命的反叛與鎮壓的屠殺。

家族的故事好像很遙遠，然而那些在高更出生以前發生的故事，那貴族的自負與自我放逐，那遠赴異鄉的流浪，那對文明階級的鄙棄與在野蠻原始中感覺到的粗獷生命力，種種基因，不可思議地鏈鎖著家族與高更的關係，鎖鏈著母系世代血液與高更的關係。

弗蘿拉與高更都出生在法國，都擁有法國國籍，然而他們都背叛了自己的國籍，背叛了自己文明的故鄉，他們的心靈中都有一個更為理想的故鄉，竟然在遙遠的海洋之外，在文明之外。

有一個異鄉在呼喚他們，那異鄉才是心靈上的故鄉。

有一天，無政府主義重要的法國領袖普魯東（Pierre-Joseph Proudhon）跟高更談起弗蘿拉·特立斯坦，他說：「你的外祖母是天才！」

高更無言以對，這個外祖母在他出生前四年去世，高更是相信神祕主義經驗的，他一生在白人基督教的主流之外尋找「異教」的信仰，或許，他覺得普魯東讚美的是一個歷史上特立獨行的女性，而不是他的外祖母。

弗蘿拉死去的肉體像許多不可見的魂魄，飄流在南太平洋的風中，在海浪之中，在土著的歌聲中，日日夜夜，像一種神咒，召喚著高更，高更終究要回到他宿命中的故鄉。

▌父親與母親‧革命與放逐

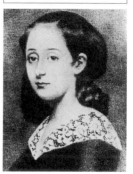

（上）路易‧拿破崙
（下）高更的母親艾琳

　　高更的母親艾琳（Aline Chazal），顯然受到了
母親弗蘿拉女性主義及社會主義的影響，她與高更
的父親克勞維（Clovis Gauguin）的戀愛與結婚都印
證著兩個家族的革命血源與自我放逐的傳承。

　　高更的父親克勞維，是法國十九世紀《民族
報》（Le National）的政治記者，許多資料中都顯
示著這名記者的反威權與正直不阿的個性，他在
一八四八年的法國政治變遷中扮演了重要角色。

　　一八四八年六月，巴黎爆發街頭工人革命，走
上街頭的工人抨擊政府任意關閉工廠，致使工人失
業，生活無以為繼。

　　工人的街頭運動遭到鎮壓，保守的執政黨重
新選舉總統，以不法手段推舉路易‧拿破崙（Louis
Napoléon）為總統，高更的父親克勞維當時擔任報
紙的總編輯職務，不斷抨擊獨裁政權非法的攬權與
濫權。

　　路易‧拿破崙在總統的職位上企圖發動政變，
改變憲法、恢復帝制，高更的父親克勞維在報紙社
論上揭發路易‧拿破崙稱帝的野心，因此遭受巨大
壓力與迫害。

　　一八五一年，克勞維帶著妻子和剛三歲的兒
子、四歲的女兒遠渡祕魯，試圖逃過政治迫害，也
希望在祕魯繼續辦報，鼓吹革命，制裁獨裁者。

　　克勞維的理想無法完成，他在遠渡祕魯的路上
染患重病，在穿渡麥哲倫海峽時血管瘤破裂，不治
死亡，留下妻兒，埋葬在異鄉的法明那港（Por La
Famina）。

　　路易‧拿破崙一一掃除異己，在一八五一年
十二月發動政變成功，恢復帝制，自稱拿破崙三
世。

038

　　克勞維對抗威權獨裁的悲劇結局，或許只是這個革命血源的家族許多不凡的故事之一。

　　而童年的高更卻因為父親政治上的被迫害與自我放逐，在南美的祕魯度過了他最早的童年。

　　三歲到六歲以前，高更都住在祕魯的首都利馬（Lima）。

　　他母系的世代都是西班牙派駐祕魯殖民總督的官員，祕魯雖然已經獨立，但是舊的殖民勢力仍然在地方上擁有權力與財富。

　　高更說他有超凡的「視覺記憶」。

　　在他晚年的回憶中，他具體地描述著在祕魯度過的童年時光的點點滴滴。

　　「……我記得總統的紀念堂，記得教堂的圓頂，圓頂是整塊木頭製作的。

　　我的眼前還有黑種土著少女，她總是依照慣例，帶一張小地毯，用來讓我們在教堂跪在上面祈禱。

　　我還記得洗熨衣服的中國僕人。」

　　高更的回憶是童年視覺裏消除不掉的畫面。

　　童年的畫面只是一幅一幅圖像，沒有標題，也沒有說明，但或許比所有的文字書寫都更具體真實。

　　他的童年視覺記憶裏也包括著他美貌的有西班牙貴族血源的母親：

　　「正如一個西班牙貴族夫人，母親個性暴烈……最愉快的事是看著她穿著民俗服裝，臉上半遮掩著織花面紗，絲綢織花遮住一半臉龐，另一隻眼睛露在面紗外，那麼溫柔又傲慢的眼睛，這麼清純又這麼嫵媚……。」

　　高更在一八九〇年憑藉回憶畫了一張母親年輕時的畫像，或許，那個流亡異鄉的歲月是高更永遠忘不了的美好記憶。

　　父親不幸在政治迫害中流亡，自我放逐，高更卻獲得了放逐中最大的快樂。

母親的畫像

1890　41×33 cm　德國私人收藏

憑著回憶，高更畫下年輕時的母親。

一八五五年，高更隨母親回到法國，回到父親的故鄉奧爾良城（Orléans），開始接受正規法國天主教傳統教育，然而，高更卻再也忘不了遠在海洋另一邊的異鄉與異教文化，他注定了要再次出走。

三歲到六歲的記憶似乎成為高更一生尋找的夢境。

是夢境嗎？南美太平洋浩瀚的蔚藍，天空的晴朗，白雲飄浮，映照在藍色天穹下巨大的教堂圓頂，基督教堂裏混雜著西班牙貴族、軍人與土著勞動者。土著黑白分明的眼睛，寬而扁的顴骨，扁平的鼻子，厚而飽滿的嘴唇，被烈日炎曬的褐紅的皮膚，呢喃著西班牙與土著混合的語言……

那麼鮮明的圖像留在一個三歲到六歲的孩子腦海中，成為消磨不去，無法被替代的記憶。

然而圖像忽然中斷了……。

六歲以後的高更被母親帶回法國，住在奧爾良，繼承祖父的遺產，進入純粹歐洲白人的生活中。

圖像忽然中斷了，或許，因為「中斷」，反而變成更強烈的渴望。

高更回到法國，回到文明，回到優勢的白種人的歐洲，然而遙遠異域的夢境卻愈來愈清晰，此後，他一生只是在尋找著如何回到三歲至六歲的原點，回到狂野熱烈的土著文化，接續起中斷的異鄉夢境。

他在祕魯時身邊圍繞著土著的保母、女傭，她們樸實憨厚的五官是他童年最美好的記憶，還有那些華人的僕傭，他們的黃皮膚，亞洲面孔，似乎都烙印在高更童年最初的記憶中。

畫家的記憶不是抽象的文字，而是非常具體的視覺。

是不是童年最初的記憶會成為人一生永遠的尋找？

高更此後在藝術創作裏只是不斷嘗試「複製」他童年的具體夢境。

那些神祕不可解的從古老印加文化傳衍下來的圖像語言，像一種符咒，像一種毒癮，成為他血液中清洗不掉的部分。

他回到法國，回到歐洲白種人的世界，他接受白種人正規的學校教育，然而，他不快樂。他甚至不知道為什麼不快樂，他四顧茫然，找不到褐色皮膚、嘴唇寬厚的保母，找不到臉頰

扁平，眼神單純的亞洲僕傭，他童年的玩伴全部消失了。

甚至，連那個童年頭上披蓋西班牙絲綢織花面紗的母親
也消失了。

母親穿著一般法國女人的服裝，少掉了在異域的貴族的
傲慢，少掉了殖民地女性的狂野與嫵媚。

高更悵然若失，一個失去童年夢境的男孩，站在都是白
種人的奧爾良街頭，說著流利的法語，然而他知道這一切都
是殘殺童年夢境的兇手。

高更終其一生只是想逃離白種人的世界，他憎惡教會學
校的規矩，憎惡學校的制服，憎惡法語的優雅文法，憎惡教
士們虛偽的笑容與禮節，憎惡主日的繁瑣儀式，憎惡白種人
自以為是的文明中空洞的裝腔作勢。

他迷戀著流浪，迷戀著異鄉，迷戀一切荒野異域的肉體
與原始，迷戀那大片大片走不完的茂密叢林，迷戀那有種動
物體味的女性肉體。

他說：我要畫出文明社會失落太久的蠻荒肉體的奢華。

▌海洋・流浪・異域

一八四八年六月七日誕生在巴黎的保羅・高更，卻與故
鄉緣分不深。

一八五一年，由於拿破崙三世政變，恢復帝制，高更的
父親克勞維，一名正直大膽抨擊政客的報紙編輯，為逃避政
治迫害，舉家遷往南美的祕魯。

父親在途中去世，母親投靠在祕魯首都利馬的叔祖唐・
皮歐・德・特立斯坦，高更因此度過了在南美三年經歷奇特
的童年。

一八五四年高更隨母親遷回法國的奧爾良城，繼承祖父
的遺產，進入教會辦的學校就讀。

高更在晚年回憶中說：

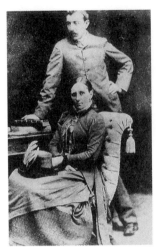

高更與妻子梅娣・蓋德，
兩人於一八七三年結婚。

「我進入了寄宿學校。

十一歲我升學到教會辦的初級中學，我進步
很快。

然而，那裏的教育使我開始痛恨虛偽，痛恨
虛假的道德，痛恨制約他人的一切……」

高更的南美祕魯童年顯然使他有了對抗白人
正統教育體制的基礎。

或者說，他在教會學校神職老師的臉上，找
不到他在祕魯土著保母臉上看到的單純、憨厚、
樸拙與真實的善良吧！

在歐洲十九世紀末的美術史上，高更標幟了
反歐洲文明，反白種人，反中產階級，反殖民主
義，反基督教優越感的原始美學。而那美學革命
的背後是一張一張鮮明的童年記憶的臉孔。

美學革命往往是非常具體的畫面，不是抽象
的思維，也不是空洞的理論。

高更在充滿了強勢優越感的白人世界，用一
張一張洋溢異域風格的作品瓦解了白種歐洲人驕
傲自大的正統價值。

在陽光下曬得褐紅金赭的皮膚，為什麼不能
比陽傘下屍白慘無人氣的膚色更美？

赤裸健康暴露的胴體，為什麼不比層層遮掩
的陰鬱的罪惡感的身體更美？

扁平坦然的五官，為什麼不能比尖利深凹的
眉眼更美？

陽光燦爛下的茂密原始叢林，為什麼不會比
北國荒涼的風景更美？

高更用最具體的畫面，一一雄辯地說服充滿傲
慢自大的歐洲人深深反省文化走向貧乏的危機。

他童年南美陽光下的夢境支持了他建立原始
美學，他從十七歲開始，離開了教會學校，他的
第一個生涯的選擇就是海洋、流浪，尋找異域的
夢境。

　　一八六一年，高更的母親艾琳遷居到巴黎，以做裁縫為生，她也不斷叮囑接近成年的兒子要踏實生活，自謀生計。

　　十七歲以前，高更在巴黎完成高中學業，準備航海的專業學習，顯然，童年的夢境在召喚他，海洋、流浪、異域，糾結成他一生的夢想。

　　一八六五年，十七歲的少年高更終於在一間商業航運公司取得了助理駕駛的職位。

　　航運公司的船負責法國哈佛港（Havre）經英吉利海峽到南美洲巴西的航運。

　　高更終於上了船，走向海洋，走向南美洲，走向他童年的夢境。

　　他第一次的航行到了巴西的大港里約熱內盧（Rio de Janeiro），穿越大西洋到太平洋的海上風景使他震撼，而那一幕一幕壯麗絢爛的海上風景，只是他童年夢境更具體的印證吧！

　　一八六八年二月，高更進入法國海軍服役，在長達兩、三年間，他隨軍艦航行世界各地，足跡遍及地中海、北歐、南美各個港灣，他在船上擔任第三司爐副手。

　　一八七一年，法國在普法戰爭中失敗，拿破崙三世逃亡，軍隊解散，高更也因母親去世，回到巴黎，開始他另一個階段的生活。

　　他進入了商界，成為股票市場的經紀人，他一年有四千法朗的高薪收入，他來往於上流中產階級社交圈，開始與來自丹麥哥本哈根的女友梅娣·蓋德（Mette Sofie Gad）戀愛。一八七三年兩人結婚，梅娣來自哥本哈根路德教派大使的家庭，看起來，高更生活美滿幸福，一連有了四名兒女誕生。

　　但是，隱藏在穩定幸福的中產階級生活背後，那壯麗的海洋風景，那童年的夢境，那神祕異域的原始荒野，卻似乎不斷呼喚著他。

　　高更的巴黎、家庭、婚姻、妻兒、財富，似乎仍然只是一個短暫的假象。

　　他還是要出走，海洋、流浪、異域才是他生命潛伏的本質。

▌婚姻‧家庭‧中產階級

從十七歲開始，漂流於海洋上的水手高更，一直到二十三歲，有過長達六年的航行於海洋異域的生活，因為母親的去世，暫時畫下了句點。

他回到巴黎，處理母親的後事，認識了母親的多年好友古斯塔夫‧阿羅沙（Gustave Arosa）。

阿羅沙家族是富有的仕紳家庭，也熱愛美術，有豐富的藝術收藏。

阿羅沙知道臨終的母親掛記高更的前途，便介紹高更進入當時巴黎蓬勃的股票市場，學習商業經紀的工作。

高更上手得很快，也在阿羅沙的幫助下進入巴黎拉發特街（Lafaytte）著名的伯廷（Bertin）股票證券公司任職。

高更進入一個純然商業的中產階級環境工作，與他早先海洋流浪的異域漂流生活截然不同。

他好像要證明自己的另外一種能力。

他在股票證券商場工作順利，與阿羅沙家族交往頻繁，也因此結識了阿羅沙家族的丹麥朋友梅娣‧蓋德，彼此相戀，一八七三年，高更與梅娣結婚，第二年，一八七四年開始到一八八三年，九年間生下四個兒女，看來幸福美滿的婚姻、家庭，中產階級的事業與生活，卻似乎有什麼不可知的焦慮與渴望，隱藏在平靜生活背後。

穩定富裕，沒有挑戰性的生活，會不會是高更這一類創作力旺盛的生命致命的恐懼？

高更在婚後的信件中細述妻子梅娣的教養優雅，他在一八七三年二月九日給赫格夫人的信中說：「梅娣在法國受人喜愛，她獨特的個性，高貴的品味被眾人欣賞。所以我總提醒自己是多麼幸運，可以選擇她為一生伴侶。」

高更信中的妻子是如此沒有缺點的。

一八七四年，長子艾彌兒（Emil）出生。九月十二日高更又有致赫格夫人的信，如此詳述他的喜悅：「他（Emil）真是漂亮，不只是我們父母這樣說，每個人都這樣說。他白得像天鵝，又像大力士一樣健壯。」

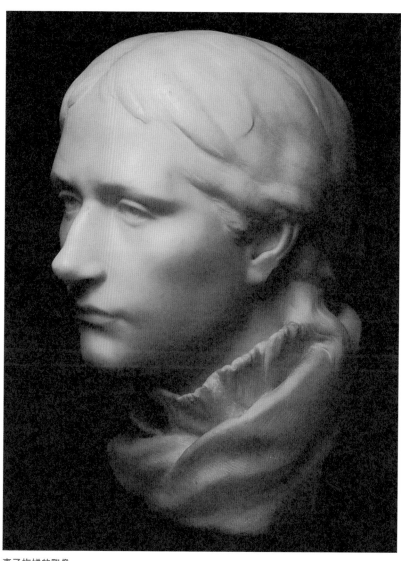

妻子梅娣的雕像
1879　高34.5cm　英國倫敦寇特美術館

　　高更信中對妻子、兒子的讚美喜悅似乎使人誤以為他將長久如此安定在這樣的家庭生活之中。

　　一八七五到七六年間，高更初學繪畫，畫了幾張長子艾彌兒的素描。也許，我們在這些畫像中，仍然相信一個慈愛父親對家庭生活的喜悅，我們在這些畫像中，看不到一個將要從家庭出走的人任何不安與焦慮的跡象。

　　高更過了幾年典型巴黎中產階級的生活，更換著豪華的公寓，享受幸福家庭生活，有著穩定體面的職業，交往上層仕紳富商朋友，並且，經過阿羅沙的引介，他也欣賞藝術收藏，利用周末閒暇之時到畫室學畫，因此認識了當時法國印象派活躍的一位畫家畢沙羅（Camille Pissarro）。

　　高更收藏藝術品，參與創作，最初或許只是他做為巴黎中產階級的一種品味符號吧！

　　他會想到藝術創作此後竟然與他中產階級的家庭形成勢不兩立的衝突嗎？

　　透過畢沙羅的介紹，高更認識了當時巴黎最前衛的藝術家，塞尚（Paul Cézanne）、馬奈（Édouard Manet）……。

　　馬奈是印象派創始元老，他鼓勵高更持續創作，將高更一件初學的風景畫送去國家沙龍大展展覽。

　　一八七四年才成立的印象派團體，很快吸收了高更成為團體的一員，但是，高更似乎還只是「業餘」「玩票」，藝術創作的宿命還沒有顯露，他仍然只是專職股票證券市場的生意人，擁有美滿幸福家庭，閒暇熱愛藝術而已。

　　高更不僅繪畫，也創作雕刻，他在一八七八至七九年為妻子梅娣與兒子艾彌兒製作的大理石肖像，充滿細緻古典的優雅風格，承襲著歐洲宮廷的新古典美學精神，也似乎透露著他此時的創作與幸福家庭生活不可分的關係。

　　一八七七年，高更的女兒艾琳（Aline）誕生。

　　一八七九年，次子克勞維（Clovis）誕生。

　　一八八一年，三子尚‧雷內（Jean-René）誕生。

　　一八八三年，妻子梅娣懷著第五個孩子，結婚十年的家庭生活忽然出現了不可思議的異變。

　　高更經過愈來愈積極地投入繪畫與雕刻創作，忽然決定辭去股票市場穩定的工作，決定專心做一個全職的畫家。

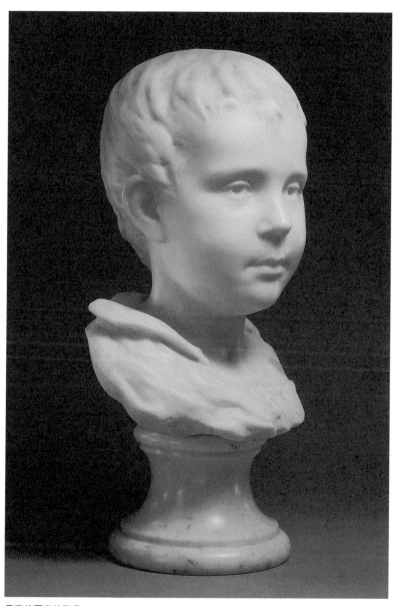

長子艾彌兒的雕像
1878　高43.2cm　美國紐約大都會博物館

次子克勞維畫像
1886　56.5×40.5cm　美國新澤西州紐瓦克博物館

女兒艾琳畫像
1884　20×14cm　私人收藏

　　在高更從股票市場走向藝術的關鍵時刻，發生最大影響力的人一般都認為是畫家畢沙羅。這一段時間，高更許多寫給畢沙羅的信一步一步透露了他瘋狂走向藝術創作的過程。

　　畢沙羅，一個在一八八六年影響了梵谷的畫家，也同樣似乎主導出高更的生命選擇。

　　畢沙羅的魅力究竟何在？

▌一個無政府信仰者：畢沙羅

　　對於高更一生發生重大影響的一個人物確定是畢沙羅。

　　畢沙羅出生在一八三〇年，比高更年長十八歲。

　　他與高更有許多相似的背景，高更童年是在南美祕魯度過，有海洋與異域的記憶。

　　畢沙羅先世是猶太人，但他出生在加勒比海當時丹麥的屬地聖湯瑪斯島。

　　畢沙羅的家族在美洲、非洲、歐洲之間販賣乾糧，與高更一樣，畢沙羅的童年至青少年，充滿了中南美的海洋與異域風景的記憶。

　　畢沙羅十二歲才回到法國，接受歐洲的正統教育，而他此後的繪畫中不斷出現熱帶的椰子樹，土著女人與男子，和高更一樣，他們的海洋與異域記憶似乎決定了他們一生的性格取向。

　　大約在一八七四年左右高更認識了畢沙羅，當時印象派剛剛形成，畢沙羅是這個繪畫團體中的創始者，也是最熱心的成員。

　　畢沙羅可以說是高更入門藝術最主要的指導者。

　　高更前期的作品有明顯畢沙羅的影響。

　　畢沙羅在一八八〇年代前後居住在巴黎近郊，書寫出寧靜的小鎮風景，他在城市邊緣的村落小市鎮發展出似乎在對抗大都會工商業鼎盛繁華匆忙的另一種小市民美學。

　　當時印象派的畫家大多以大都會的繁華為書寫對象，寶

加（Edgar Degas）畫芭蕾舞表演，雷諾瓦（Pierre-Auguste Renoir）畫中產階級的仕紳淑女，而畢沙羅卻走向農業衰頹的小鎮。

他像是在對抗工商業文明，他隱居在農業手工業傳統的小鎮，相信另一種不介入現代資本消費的樸實生活。

畢沙羅在一八八〇年左右成為無政府主義者（Anarchism），起源於俄羅斯的無政府主義，以暴力與極端手段對抗當時極權的俄國皇帝，然而，法國普魯東一派的無政府主義，提倡以和平與自由意志對抗統治者的壓迫與箝制。

畢沙羅自畫像
1873　65×54 cm
法國巴黎奧塞博物館

普魯東曾經向高更讚美他的外祖母弗蘿拉‧特立斯坦，因為這位外祖母正是十九世紀三〇年代無政府主義中女權運動與工人運動的先鋒。

許多相同的因素使畢沙羅與高更成為好友，是藝術創作上的良友，也更是思想信仰上氣味相同的夥伴。

一八七九年高更一件以「市集菜園」為主題的風景畫作，完全像畢沙羅的風格。

淺綠帶暗灰的色調，一方一方近景的菜圃，農人正在田中工作。中景是隱匿在樹林間的小鎮民居的屋頂。越過紅瓦或灰瓦的屋頂，地平線遠方是灰藍色以小筆觸畫出的天空，翻騰著憂鬱的低沉的雲。

這件早年的高更作品與他後期色彩濃郁的獷烈風格大不相同。

這是高更「畢沙羅時期」的畫風。

高更這一段時間有許多給畢沙羅的信件，討論藝術，也討論現實生活。畢沙羅顯然帶領高更進入了藝術創作領域，可是，更重要的，可能畢沙羅也同時促使了高更一步一步走向對自己的反省與質疑。

一張一八八〇年左右的素描十分耐人尋味。

這張素描中畢沙羅畫了高更，寥寥幾筆，勾勒出充滿詢問的高更的困惑表情。

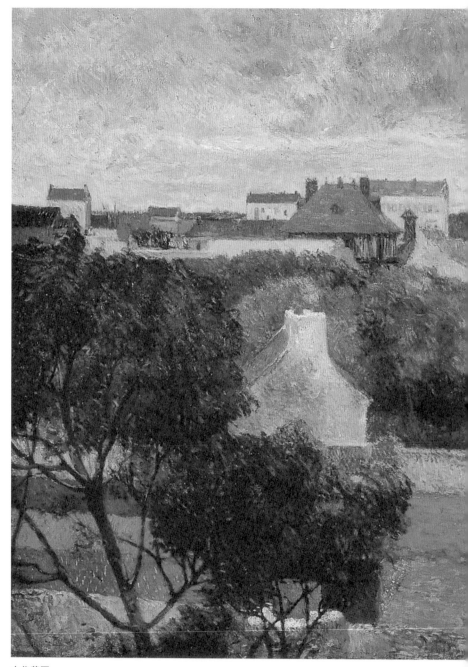

市集菜園
1879　66×100cm　美國麻薩諸塞州北安普頓史密斯學院
早期的作品明顯受到畢沙羅的影響，與後期色彩濃郁的獷烈風格大不相同。

大型畫展，一八八三年於哥本哈根。

畫面上高更望著紙張的另一邊，上面是高更畫的畢沙羅，禿頭、大鬍子、低垂著眉眼，若有所思。

兩人深刻的友誼在畫中不言而喻，而年輕的高更，似乎走到了人生的兩難的關口，不知何去何從，充滿疑惑，似乎要求助於畢沙羅的幫助。

當時正狂熱信仰無政府主義的畢沙羅會給高更什麼建議？

高更當時還是股票市場的專職人員，住在豪宅裏，有出身教養良好的美貌妻子，有四個兒女，收入優渥，家庭幸福。

然而，無政府主義相信每一個個體的自我解放，無政府主義試圖把人從階級、種族、性別、家庭與婚姻制度中解放出來。

畢沙羅的信仰動搖了高更的穩定生活嗎？

或者是，高更十年的婚姻與家庭生活，已經累積著必須要釋放壓力的需要？

一八八〇年，高更有七件作品參加第五屆印象派大展；一八八一年，高更有八件繪畫，兩件雕刻參加第六屆印象派大展；一八八二年，高更有十二件繪畫作品與兩件雕刻參加第七屆印象派大展。

顯然，高更在藝術創作上的投入愈來愈深，從一個玩票的業餘畫家一步一步要逼視自己內在全心創作的狂熱意圖。

也許現實生活與理想不可能兩全。

也許藝術創作的孤獨之旅必然要逼使高更做最後的決定。

選擇股票市場高薪的工作呢，還是畫畫？

選擇幸福美滿的家庭生活呢，還是孤獨走向艱難的創作之路？

一八八三年，高更毅然決然辭去了伯廷公司的股票市場工作，使家人與朋友都大吃一驚，連一直影響他的畢沙羅也一時錯愕，他對高更這樣的選擇說了一句意味深長的話——高更比我想像的還要天真。

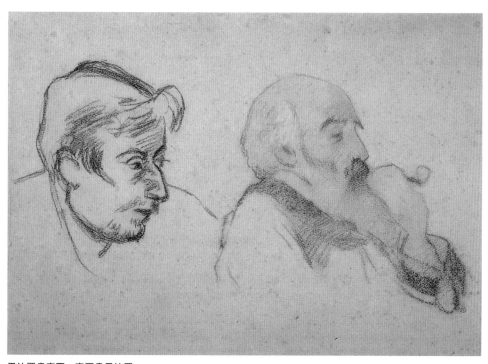

畢沙羅畫高更，高更畫畢沙羅
1880　素描　法國巴黎羅浮宮

在與文明決裂的信仰上，高更要走得比畢沙羅更遠了。

一八八二年底，高更給畢沙羅的信中已透露了他對股票公司職業的厭倦，也由於法國股票市場的陷於低潮，使高更看不到再工作下去的前景。

給畢沙羅的信中高更說：「到了某個年紀，不能同時保有兩個目標。」

他顯然到了背水一戰的時刻，為了夢想中的藝術創作，高更必須破釜沉舟了。

一八八二年，就在高更離開股票市場之前，他的一件「花園中的一家人」留下了可能是高更家庭甜美回憶的最後畫面：妻子梅娣戴著帽子，低頭專心編織，兒女在旁邊玩耍，搖籃車裏躺著睡眠的嬰兒。花園中的樹木扶疏，高高的院牆隔開外面紛擾的世界，院落一角有特別令人珍惜的寧靜和平。

這些與後期高更截然不同風格的作品，是高更十年家庭生活的記錄，這件收藏在哥本哈根Ny Carlsberg Glyptotek美術館的畫作，充滿了淺灰的憂傷調性，一個幸福甜美的家庭，卻如同將要逝去的幻像，高更意識到這一切存在的虛幻性嗎？

一八八三年，從股票市場離職的高更，立刻面對家庭現實的壓力，梅娣生了第五個孩子，家庭的負擔迫在眉睫，為了解決這不得不面對的問題，十一月高更決定為了避免住在巴黎的高消費生活，全家搬到外省的魯昂（Rouen）。

在魯昂住了六個月，梅娣帶了新生的嬰兒與一個孩子到哥本哈根投靠娘家生活。

不多久，高更也帶了三個孩子到哥本哈根依靠梅娣，卻飽受親戚白眼。一八八五年，高更不得已又回到巴黎，讓妻子梅娣帶著四個孩子留在哥本哈根，高更只帶著次子克勞維。

他經濟上一籌莫展，變賣了許多前幾年收藏的作品，生活困頓無頭緒，然而更艱難的是如此巨大的轉折並不是終點，高更已經預感到，沒有更徹底與家庭生活的決裂，沒有更徹底的孤獨出走，自己的創作，不會有任何結局。

一八八六年，他毅然丟下家庭，隻身前往法國西部偏遠的布列塔尼省，在偏僻的阿凡橋鎮（Pont-Aven）住了下來，開始他漂流生活的第一站，他的繪畫創作立刻有了明顯的變化。

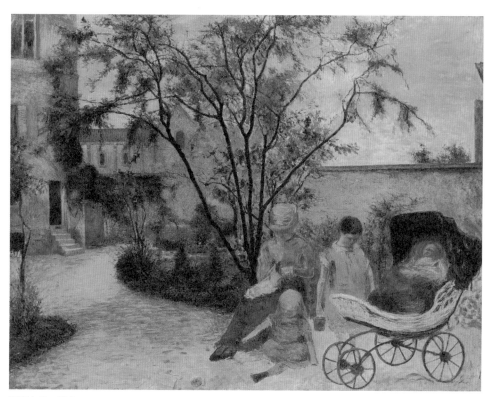

花園中的一家人

1881　87×114cm　丹麥哥本哈根嘉士伯藝術博物館
與後期作品風格截然不同,這是高更家庭甜美回憶的最後畫面。

▍漂流的第一站——阿凡橋

一八八三年離開股票市場工作的高更顯然把自己賭在一個無法回頭的路上，他只有一往直前硬著頭皮向前走去。

失去職業，沒有固定收入，與家人分離，陷在生活的不穩定中，高更前期繪畫中的優雅寧謐忽然消失了。

或者他早期畫作中的和平寧靜本來就只是一個表面的假象？

一個本質上全然是浪子性格的男性卻安逸在婚姻家庭生活中十年——他突然醒悟，發現自己內在的浪子本質，筆下的風景出現了獷烈的色彩筆觸。

一八八四年，在巴黎、魯昂、哥本哈根之間漂流的高更，創作了「睡眠的孩子」。還是家庭的主題，一個金髮的女孩，趴在桌案上睡著了，桌上放著一隻巨大的啤酒杯。這件作品中出現了強烈的紫藍色背景，牆壁上似乎是帶花的壁紙，以平塗的方法直接以色塊連接著前景的桌案。

高更不再是前期印象派的高更，他放棄了合理的透視，他放棄了互補的柔和色彩，啤酒杯上的金紅色與背景的紫藍直接撞擊。紫藍壁紙裏的裝飾圖案像是睡眠中孩子的超現實夢境。

高更在畫裏明顯脫離了前期印象派的莫內（Claude Monet）、畢沙羅、西斯利（Alfred Sisley）……他開始尋找自我，他開始挖掘自己深藏童年夢境的記憶。

高更已經領先開始了「野獸派」（Fauvism）與表現主義（Expressionism）的風格，遠遠離開了當時巴黎流行的藝術潮流。

但是他陷在兩重焦慮中，生活現實的焦慮與藝術創作的焦慮。

他的妻子梅娣在哥本哈根以教法文和翻譯法文小說為生，養活四個孩子。

高更在巴黎帶著次子克勞維，常常靠啃乾麵包為生。他寫信給梅娣訴苦生活的艱難，一八八五年八月十九日的信上說：「我沒有錢，沒有房子，沒有家具——」

他也在同一封信中透露他想到西部的布列塔尼去，他說：「那裏生活費比較便宜——」

高更考慮的只是「生活費比較便宜」嗎？

或者，在他內心深處，一個遏止不住的走向大海走向荒野的

欲望已經愈來愈強烈，他必須面對自己不得不承認的浪子的本質，浪子的本質就是不斷流浪。

布列塔尼是法國西部濱臨大西洋的一省，在巴黎成為繁華大都會的同時，布列塔尼仍然是停留在近似中世紀農業時代的地區。居民以種植麥子五穀為生，或出海打漁，也有大部分居民嚮往海上航行，或為生活所迫，越過大西洋到美洲尋找新的生路，成為海外移民。

布列塔尼在十九世紀後期的法國像遺忘在歷史中的一個角落，充滿了與現代文明格格不入的民間傳統風俗，傳統的宗教儀式，古老的建築，荒野多丘陵的風景，人民日常生活也充滿民俗風的服飾，女性頭上的白色帽子，織花的圍裙，白色的頸圍……對已經高度現代化的巴黎知識份子而言，布列塔尼充滿了可以提供懷舊與沉思的對比素材。

一八八〇年以後，高度工業化以後的巴黎，知識份子、文化工作者忽然對農業與手工業傳統充滿鄉愁。

一批批的畫家、詩人走向布列塔尼，住在傳統的民宿中，畫畫或寫作，尋找完全不同於工商業城市的另一種風情。

高更的走向布列塔尼當然與整個巴黎文化上的懷舊運動有關。

前期印象派的畫家馬奈、莫內、竇加、雷諾瓦……都是歌頌都市文明的。

一八八六年，印象派最後一次大展，高更有十九件作品參展。這一年，分界著新印象主義（Neo-Impressionism）的誕生。

許多印象派的老成員已經取得社會聲望，也同時失去創作的挑戰，新成員如秀拉（Georges Seurat）以全新的點描派風格加入展覽，被著名評論家費內翁（Félix Fénéon）稱為「新印象主義」，正是對前期印象派的反擊。

一八八六年是歐洲藝術史的新紀元，秀拉創立點描畫派，高更前往布列塔尼的阿凡橋，帶動阿凡橋畫派，梵谷從荷蘭到了巴黎，十九世紀末最重要的主導人物都在這一年有了令人矚目的舉動。

高更去了阿凡橋，一個距離大海只有四公里的小漁村，他在一個叫葛隆耐克（Gloanec）的民宿住了下來，高更寫信給朋友說：

睡眠的孩子

1884　46×55.5cm　私人收藏

高更在畫裏明顯脫離了前期印象派，他開始尋
找自我，開始挖掘自己深藏童年夢境的記憶。

「我感覺到了荒野與原始——」

阿凡橋是高更回歸原始的第一站，卻並不是終點。

一八八六年，第一次到阿凡橋時期，高更的作品呈現出巨大的轉變。

他顯然在面對布列塔尼強烈的民俗風傳統，他在民間作坊學習製陶，在陶罐上用釉料畫畫，陶藝中的平面構成與線條元素使他離開了早期繪畫的光影表現。

藍色釉料與白色釉料是平塗的色塊，以黑色線條分界，樹枝也如同東方水墨中的線條，像書法，在二度次元空間中隱喻三度空間，而不是模倣三度空間。

高更顛覆了文藝復興以來西方主流繪畫不能放棄的透視法（perspective）。

高更從民間傳統藝術中擷取了主流學院所不知道的豐厚養分。

他的視覺忽然得到了解放，不再是主流藝術被限制住的學院視野。

高更迷戀著民間一隻粗陶碗上的花色，迷戀起一個村民家門口的木材雕花牌子，迷戀起節日裏一個女人圍裙上的織繡，甚至迷戀起幾個布列塔尼女人手牽著手的舞踊……。

那些看來與學院美術無關的視覺，卻如此使高更迷戀。

他似乎記起了他的童年，在遙遠的祕魯，那土著女人手上拿的小織花地毯，那些印加文化的古老圖案……。

高更找回的或許只是童年夢境中的一些片段。這些片段不是學院美術所謂的「技巧」或「風格」，這些片段是高更生命中最重要的組成部分。這些片段從童年開始一直積澱在他記憶的底層，在他離開了股票市場的工作，離開了家庭妻子兒女之後，當他一個人孤獨地走到阿凡橋的海邊，在布列塔尼荒野的風景中，這些沉積的片段就一一浮現了出來。他要捕捉那些色彩、那些圖案，那些古老原始文化中的符咒般的符號，他像一個解讀符咒的巫師，那些他人用理智無法理解的符號，對他而言，竟是通往生命深處的密碼，憑藉這些密碼，他走回了童年。

高更的陶藝作品

（左）1886-1887　高29.5 cm　比利時布魯塞爾皇家美術館

（右）1886-1887　27×40×40 cm　私人收藏

高更從民間傳統藝術中擷取主流學院所不知道的豐厚養分。

漸行漸遠的妻子梅娣

高更早期的畫作中，妻子梅娣與兒女是重要的主題。

一八七九年，他畫了一張「縫紉的梅娣」，梅娣側面坐在室內，光線有點暗，背景是直條紋的壁紙，牆上掛著畫和一把土耳其彎刀。

梅娣上身圍著披肩，低頭專心縫紉。她的面前一張鋪織花桌巾的桌几，上面置放縫紉用的剪刀、布、線輪，一隻有提把的小籃子……。

做為高更的妻子，梅娣從一八七三年到一八八三年高更離開股票市場，他們之間有十年穩定的家庭生活。

梅娣是丹麥哥本哈根上流社會仕紳階級的女兒，教養極好，她似乎一直扮演著好妻子與好母親的角色。

一八八三年高更的突然離職，家庭經濟陷入困境，梅娣帶著孩子投靠哥本哈根的娘家，靠教法文與翻譯為生。

梅娣可能無法了解浪子個性的丈夫以後四處漂流居無定所的奇怪生涯，但她一直負擔著孩子的生活，也甚至一直幫助有名無實的丈夫追求自己的藝術創作與冒險。

高更在流浪的途中有許多給梅娣的信，看得出來，高更許多畫作是透過梅娣在展覽或出售，梅娣從妻子變成了丈夫的「經紀人」。

一八八四年，高更還畫了一張「穿晚禮服的梅娣」。

梅娣梳著高髻，胸前垂著珠寶項飾，低胸粉紅色綢緞晚禮服，金黃色的長手套，右手拿著一把東方摺扇，側坐在椅子上，姿態優雅。

這件作品畫於一八八四年，高更已經離開股票市場一年，梅娣帶著孩子回到哥本哈根。

從高更給梅娣的信上來看，梅娣在哥本哈根很在意親戚們的眼光，梅娣的仕紳階級家族使她必須努力裝扮成貴婦人的形象，而此時高更已經失業，陷入經濟困境。高更也在信中直率表達對梅娣在親戚面前感覺到的卑屈的了解，高更在一封信中跟朋友說：

縫紉的梅娣
1879–1980　116×81cm　挪威奧斯陸國家博物館
高更早期的畫作中妻子梅娣與兒女是重要的主題。

「梅娣心情不好，她受不了貧窮，特別是貧窮傷了她的自尊虛榮之心，在她的故鄉，每個人都認識她——」

這張「穿晚禮服的梅娣」是高更在理解妻子的心靈受傷之後一種補償性的凝視嗎？

畫中的梅娣是歐洲白人上流社會典型的貴婦人，在十九世的歐洲繪畫中一直被歌頌的「美」的典範。

然而，似乎從這張畫開始，高更與梅娣漸行漸遠。

高更心裏潛藏著的女性之美是更原始的，是恰好與畫中貴婦型態的梅娣相反的。

高更走向荒野，走向原始，他試圖在土地中找到更粗獷有生命力的女性，像熱帶叢林間流淌著旺盛汁液的植物的花或果實。他要的女性之美，不是珠寶，不是人工香水，不是流行的服飾品牌，他要擁抱一個全然真實，沒有偽裝的熱烈的肉體。

梅娣很難了解自己的丈夫，高更美學上的探險完全超出了她白種上流社會女性的思考範圍。

許多西方的女權運動者同情梅娣，當高更在大溪地寄回了他與土著女子新婚的畫給梅娣，女權主義者當然可以指責高更的男性沙文自我中心多麼自私。

然而，十九世紀整個白種歐洲殖民主義的優越感卻是被高更的美學徹底粉碎了。

高更在美學上的顛覆是後殖民論述裏重要的一環。

做為一個歐洲白人，做為一個殖民統治的優勢，高更在妻子與大溪地土著中的選擇或許隱喻著後殖民的趨勢的反撲。

當然，梅娣是沒有選擇的，她負擔兒女，負擔家庭，甚至負擔背叛她的丈夫，她仍然是性別殖民中的犧牲者。

「穿晚禮服的梅娣」之後，這個歐洲優雅的白人貴婦就從此不再出現在高更畫中了。

也許高更並不是全然不負責任的父親，在一八八九年的流浪途中，他寫給梵谷的弟弟迪奧（Theo）的信中說（十二月十六日）：

穿晚禮服的梅娣

1884　65×54cm　挪威奧斯陸國家博物館

畫中的梅娣是歐洲白人上流社會典型的貴婦人，
十九世的歐洲繪畫中歌頌的「美」的典範。

「……梅娣從哥本哈根來信，我的兒子從三樓摔下去受傷，送到醫院，剛脫離危險。

如果你賣掉了我的木刻，請立刻寄三百法朗到下面的地址——

高更夫人

51 Norvegade

Copehhagen，丹麥」

這樣的信件內容可以稍稍平息女權主義者對高更拋妻別子的憤怒與指責嗎？

或者，在更深的美學議題上，高更與梅娣的漸行漸遠可以是整個殖民文化中令人深思的一環。

高更的背離歐洲文明是否標幟一次深沉的殖民美學的反省？

膚色、種族、階級、殖民，高更只是把這些議題還原到美學上來解決，他的美學牴觸歐洲殖民統治的自大與自信。

高更使被殖民的膚色、種族，階級重建尊嚴。

▋扇面・異域・塞尚

高更早期的風景畫十分受前期印象派影響，這些風景畫多是戶外寫生，但是也多是單一視點，畫家站在一個固定的定點，面對眼前的風景做寫實的記錄。

一八七九年拜訪畢沙羅住的蓬圖瓦茲（Pontoise）畫的「蘋果樹」，用細碎的小筆觸捕捉自然光下明暗的變化。自然光是前期印象派對歐洲傳統風景畫的革命，莫內、雷諾瓦、西斯利……都走向大自然，直接追求陽光中的戶外景色，也重新思考「光線」與「色彩」的關係。

但是，前期印象派沒有解決的「視點」的問題，卻在後期印象派的塞尚與高更身上變成了思考重點。

塞尚是第一個思考到「視點」移動與風景畫關係的畫家。

如果我們不固定一個「定點」，我們任由自己的視覺「瀏覽」大自然的風景，我們在「移動視點」中畫畫，會是什麼樣的結果？

　　其實，東方的繪畫，特別是中國宋元的繪畫，一千年來，就是在「移動視點」下畫畫。

　　中國的畫家並不在「定點」寫生。

　　中國的畫家總是遊山玩水，「瀏覽」大自然壯麗景像，最後憑藉「記憶」「印象」，完成「長江萬里圖」一類的畫作。

　　「長江萬里圖」，不可能在一個固定的「定點」中寫生。

　　因此，西方繪畫有固定比例的畫框，中國的繪畫卻多是「立軸」或「長卷」。

　　「立軸」是上下視點的移動。

　　「長卷」是左右視點的移動。

　　印象派畫家接觸到東方藝術，收集日本浮世繪版畫，他們開始好奇東方畫家看待風景的態度為什麼與西方畫家不同。

　　例如：東方畫家為什麼喜歡在摺扇上畫畫？

　　「扇面」一直是中國與日本繪畫的重要形式。

　　文人畫家喜歡在手中的扇子上畫畫、寫詩，一扇在手，好像有許多空間與時間的悠遊。

　　高更在一八八五年前後很顯然思考到東方扇面繪畫形式的意義。

　　他留下了一些以「扇面」為練習的畫作。

　　一件扇面的「魯昂風景」，大概創作於他一八八四年住在魯昂之時。

　　在西方油畫布上框出東方式的扇面，在扇面的曲線中布局結構。

　　高更敏感到東方繪畫中空間與時間的延續性。

　　同一個時間，塞尚也在思考這個問題。

　　「魯昂風景」中實體的房屋與叢林被分散在左右兩側，西方繪畫重要的「中央」構圖部分反而是「留白」。

　　如果不從東方繪畫的視覺經驗來分析，可能無法了解這件小小作品的定義。

　　高更要藉扇面構圖打破西方繪畫主流中的「定點透視」，他使自然風景在空間藝術的繪畫中有了時間的延續性。

　　另外一件創作於一八八五年的「扇面風景」題名為「塞尚仿作」（After Cézanne），高更顯然與塞尚一起在思考西方風景畫中的視點移動問題。

蘋果樹

1879　88×115 cm　私人收藏

用細碎的小筆觸捕捉自然光下明暗的變化。

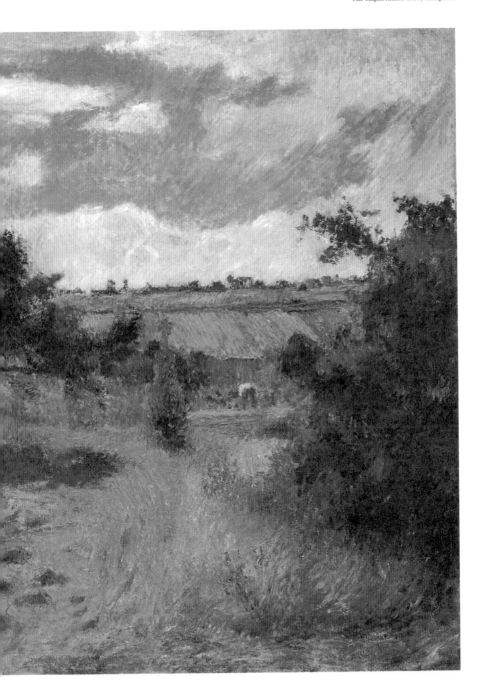

　　塞尚在普羅旺斯的晚年，日日面對風景，他解構風景，重組風景，使自然還原到本質，不再是傳統西方畫家用「透視焦點」限制住的自然。

　　或者說，在一八九五年電影藝術出現之前，塞尚與高更都發現風景畫不一定局限在「照片」式的景框中，自然風景的視點更應該像電影，可以上下左右移動視點。

　　高更追隨塞尚的研究，以中國式的扇面仿作了塞尚風景，東方異域的美學比西方學院主流的繪圖給高更更多彌足珍貴的經驗。

　　一直到一八八九年，高更的繪畫中還延續著對東方式扇面的思考。

　　「扇面靜物」這件收藏在巴黎奧塞美術館的作品，主題是前景的靜物水果，但背景展開的一幅扇面，如同中國長卷，仍然是高更關切的視覺主題。

　　一把摺扇，拿在手中，可以一格一格打開，如同電影，畫面不是立刻全部呈現，而是在時間的延續中陸續展開。

　　東方現代畫家可能已經遺忘或忽略了的「扇面」意思，卻在高更的畫中找到了知音。

▌布列塔尼——人與歷史

　　高更從一八七三年開始接觸繪畫，一起手就與當時的前期印象派有了來往。

　　他最早的繪畫有許多畢沙羅的影子，關心光線，關心筆觸。

　　到了一八八○年代，高更主要的影響來自兩個人，一個是竇加，一個是塞尚。

　　在前期印象派中，塞尚一直是特立獨行者，他並不急於去描寫現實中的風景，而是更深沉地進入事物本質，嘗試分解事物內在的元素。

　　塞尚以最後長達二十年的時間在法國南方的普羅旺斯創作，把自然的本質一一分解，建立了現代繪畫新的結構元素，也為他在二十世紀初贏得了「現代繪畫之父」的美譽。

扇面——塞尚仿作

1885　27.9×55.5 cm　丹麥哥本哈根嘉士伯藝術博物館

高更與塞尚都在思考東方扇面美術與西方不同的視點移動問題。

竇加 在舞台上 1880

高更很早便發現了塞尚的重要性，並且也嘗試用塞尚的方法來觀看自然風景。

竇加在前期印象派中以繪畫人物為主題，一般人熟悉的他的作品是以「芭蕾」或「劇院」為主題的創作，但是，十九世紀末，竇加重要的作品是許多構圖大膽的人物畫，這些人物畫大多數是他的愛人（也是著名女畫家）卡莎特（Mary Cassatte）的特寫，戴帽子的，洗浴的……各種日常生活的細節，不同於當時一般人物肖像畫的鄭重性，竇加使人物畫產生日常一般生活的「偶然性」。

高更非常讚賞竇加，兩人相處極好，一八八六年一件高更的「靜物」，桌巾上的蘋果以黑色線條勾勒，像極了塞尚，而畫面右上角忽然闖進的一個男子側面，充滿了「偶然性」，全然是竇加實驗的人物畫風格。

高更在兩位重要的大師間學習，他自己的美學還沒有完全成熟。

一直要到一八八六年，他去了布列塔尼，在阿凡橋面對傳統民間文化中的人民，人民身上割除不掉的歷史，高更才開始有了自己美學的起步。

一八八六年，初到布列塔尼，看到田野間的牧羊女，穿著傳統服裝，坐在山坡上，望著吃草的羊群，一切都如此寧靜，好像天長地久，自然風景中的人，數千年來這樣生活，這就是所謂歷史嗎？

高更離開了巴黎的繁華，離開現代文明浮虛的偉大，忽然看到了土地、人民、歷史，看到了一種寧靜而永恆的力量，他的美學開始起步了。

也許高更美學代表著歐洲現代都會文明整體的反省。

人需要這樣快速的都會節奏嗎？

工商業都會的生產與消費方式是人類最理想的生活嗎？

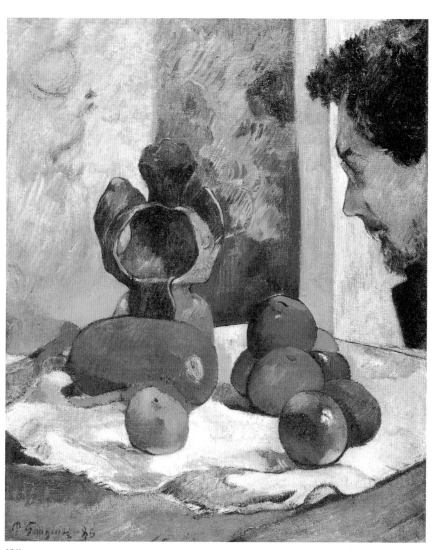

靜物

1886　46×38.1 cm

美國印地安那州波利斯藝術博物館

高更在兩位重要的大師塞尚和竇加間學習，自己的美學還沒有完全成熟。

　　遠離土地的都會現代人為什麼覺得空虛而疏離？

　　不斷追求物質財富的現代都會生活是否失去了精神信仰的重心？

　　一連串西方工業與商業文明產生後的疑問一個一個浮現。

　　並不只是高更在思考，整個十九世紀末的歐洲知識份都在困惑物質追求與精神品質的兩難。

　　高更在最具指標性的巴黎股票市場工作了十年，他或許比任何人對商業消費文明都體會更深。

　　高更的回歸土地，回歸傳統，回歸原始信仰，不只是理論思維的結果，而是十年都會商業生活具體經驗的結果。

　　因此，高更從都會商業文化的出走也更具行動的力量吧。

　　高更坐在布列塔尼的田野間，看著一動不動的低頭吃草的牛和羊，白的黑的牛羊，不仔細看，以為牠們是洪荒就留在草地上的石塊。

　　牧羊女坐在較高的山坡上看著牛羊，她也一動不動，好像從洪荒開始就在那裏，一直沒有動過。

　　對習慣了都會文明快速節奏的高更而言，這樣永恆不改變的自然秩序與生活秩序可能都使他驚訝吧！

　　都會消費的物質生活永遠追逐新穎流行，追求摩登（Modern），有什麼會是永恆的信仰？

　　高更初到布列塔尼，他凝視著天地的永恆，山川的永恆，季節的永恆，他凝視著永恆的黎明與黃昏，凝視著土地上人與歷史的永恆。

　　這樣永恆的存在，並不因為物質的簡單而慌張焦慮，相反的，土地中的人與歷史，似乎比都會繁華（或浮華）中的人與歷史更篤定踏實。

　　高更不只是在思考自己的藝術，他是在畫布上重新建構人類對永恆的信仰。

　　他的畫面改變了，天空、土地、山坡、樹木、牛、羊、少女，全部組合成一種秩序，這裏面沒有被突出的「主角」。

　　有點像東方古老的山水畫，人不再是天地間特別被凸顯的「主角」。人成為大自然中一種與其他生命可以達成「天人合一」的和諧狀態。

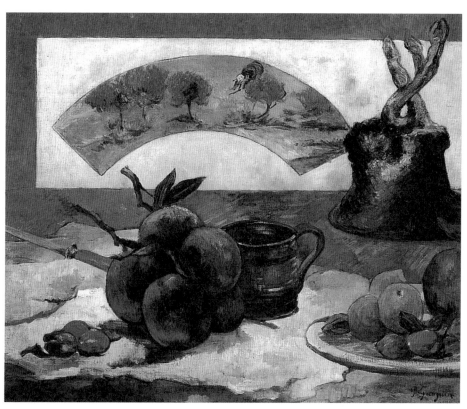

扇面靜物

1889　50×61 cm　法國巴黎奧塞美術館

前景是靜物水果，背景卻是一幅扇面，高更對扇面主題仍在關切。

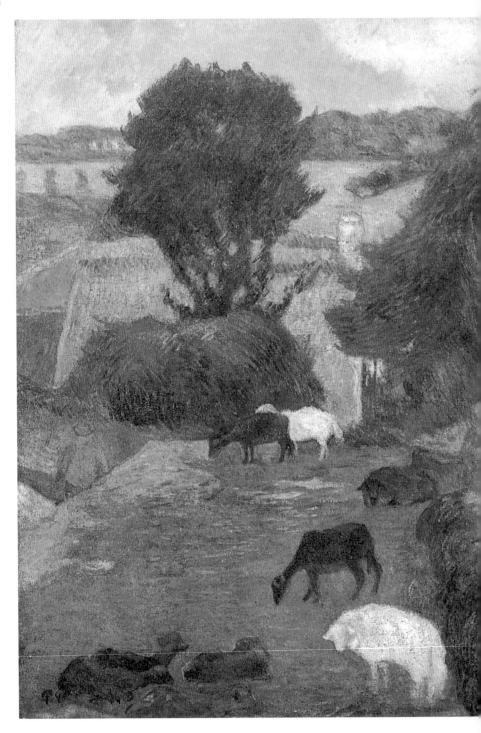

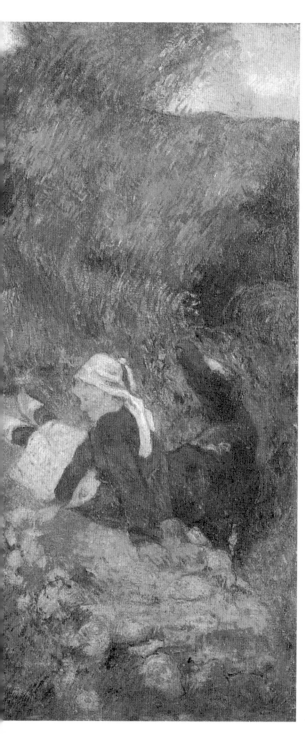

牧羊女

1886　60.4×73.3cm
英國威爾郡萊恩美術館

在布列塔尼的阿凡橋，高更的美學找到
了起點，從土地、人民、歷史與傳統重
新出發。

　　高更在素描紙上特寫了牧羊女，黑色的炭筆線條勾勒出清晰的輪廓，白色頭巾、白色圍裙、木頭鞋的布列塔尼少女。

　　這特寫的「牧羊女」一旦放進整張畫中，忽然不再是輪廓鮮明的黑線，她成為大自然中一體存在的一部分，她並沒有特別成為「主角」。

　　這一時期，高更研究布列塔尼傳統民俗作品，編織、木雕、陶瓷，他發現這些民俗藝術都和都會文明中的美術不同，沒有個別的人物是主角，如同一張織毯畫，敘述一個宗教故事或歷史，總是使人在故事與歷史中有一定的定位，與周遭的環境自然合在一起。

　　高更重新在畫面上構圖，這些構圖不再是歐洲學院繪畫的中央主題形式。

　　生活中的布列塔尼人，不會因為高更畫她們而停止生活，她們有時正好背對高更，高更素描著她的背部，白色頭巾在腦後繫住，有兩條飄帶，女人雙手叉腰，旁邊環繞三名同樣穿民俗服裝的布列塔尼女人，都是側面，右上角有男子在遠處勞動，左上角有遠遠覓食的鵝群。

　　高更使生活中的人回到生活，她們不是為畫家的藝術才存在的。她們不會為畫家擺姿態，她們是自己生活的主人，她們的服裝、動作、表情，都是現實生活中的樣貌，都會裏的人覺得她們是「藝術」，那是都會人的大驚小怪，她們並不因此改變自己。

　　高更的美學找到了起點，從土地、人民、歷史與傳統重新出發。

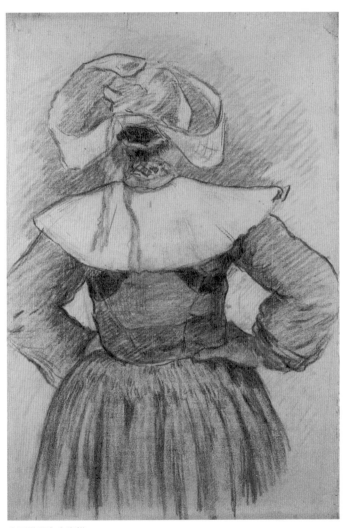

布列塔尼女人素描
1886　48×32cm　蘇格蘭格拉斯哥伯勒爾博物館

四位布列塔尼婦女

1886　71.8×91.4 cm

德國慕尼黑新繪畫陳列館

高更筆下的人物，不是為畫家的藝術
存在，她們是自己生活的主人。

084

陶藝草圖手稿

1886　法國巴黎羅浮宮

陶藝作品

（左）1886-1887　高14 cm　丹麥哥本哈根裝飾藝術館
（右）1886-1887　高13.5 cm　法國巴黎奧塞美術館

梵谷兄弟

　　一八八六年冬天，高更結束第一次在布列塔尼的旅程，回到巴黎，認識了剛從荷蘭到巴黎的梵谷。

　　梵谷的弟弟迪奧在巴黎古比西（Coupil & Cie）藝術經紀公司工作，他此後長期經紀高更畫作的出售，甚至固定預付高更酬勞，使高更有穩定的收入可以維持生活及旅行。

　　高更認識梵谷的一八八六年冬天，正是兩個人都陷於生活最低潮的時刻。高更無法照顧遠在哥本哈根的妻子和兒女，常常自責絕望到要結束生命，梵谷與妓女西嬺剛剛分開，所有宗教的狂熱與愛的夢想全盤幻滅，孤獨到巴黎投靠弟弟。

　　兩個完全相似的絕望生命，卻共同燃燒著藝術創作不可遏止的熱情，他們似乎在對方的絕望中看到了自己的絕望，他們也似乎在對方燃燒著熱情的眼神中看到了自己的熱情。

　　高更與梵谷的相遇像不可思議宿命中的時刻，相互激盪出驚人的火花。

　　短短的相識，短暫的撞擊，很快兩人就分道揚鑣，一八八七年高更遠渡重洋，去了西印度群島的法屬馬丁尼克，梵谷在巴黎停留一年，一八八八年也走向法國南部的村莊阿爾（Arle）。

　　但是，他們的緣分沒有結束。

　　一八八八年十月，他們要重聚在阿爾，要一起共同生活三個月，更巨大的撞擊將在一年後發生，他們歷史的宿命糾纏在一起，還沒有結束。

▌一八八七‧法屬馬丁尼克島

在布列塔尼將近一年的生活，可能徹底使高更反省了自己前十年的都會生活。

很難想像一個在股票市場上工作了十年的白領階級的中年男子，遠離了熟悉的都會商場，坐在偏遠的田野中，看著勞動中的人民，他心裏在思考什麼？

布列塔尼卻不是高更的終點，對他而言，他要去更遙遠的地方找回自己，童年的南太平洋、熱帶、異域的風景，海洋以及土著的傳統原始信仰，變成愈來愈急切的呼喚。

一八八七年，高更和一位年輕畫家朋友查爾‧拉瓦勒（Charles Laval）去了南美洲，穿過剛剛開通的巴拿馬運河，前往西印度群島中的法國屬地馬丁尼克（Matinique）。

高更血液中一直存留著歐洲殖民主義下異域文化的深沉記憶。

十六世紀以來海權強國的歐洲白人在全世界霸占殖民地。三百多年，亞洲、非洲、美洲、大洋洲，許多的土地被歐洲的殖民船隊占領。西班牙、葡萄牙、英國、法國、德國，歐洲的列強在全世界瓜分土地，無視於當地人民的歷史、文化、傳統，不但剝奪當地人民的資源，役使當地的勞動力，也同時任意踐踏土著人民文化傳統的尊嚴。

非洲的人種在十九世紀或許只是美國奴工販賣市場的一種貨物。

殖民主義破壞了土著文化原有的秩序，摧毀當地的傳統信仰、語言、生活習慣、美學價值。

歐洲的白種人走過所有殖民的土地，歧視每一種有色人種的文化。

褐色、黃色、紅色、黑色，各種膚色的種族一概在白色的統治下失去了美的可能。

然而，殖民主義的霸勢美學下潛藏著一種顛覆的力量。

　　童年有過殖民地生活經驗的歐洲白人知識份子，如同高更或畢沙羅，他們思考起各種膚色人種都有美的價值的可能。

　　高更一八八七年千里迢迢重回他童年記憶中的西印度群島，馬丁尼克島嶼上的風景如此獷烈豐富。

　　高更畫下了「馬丁尼克風景」，前景是大片褐紅色的土地，一株高高的闊葉樹，樹梢結著紅的、綠的色彩鮮明的果實。一株低矮茂盛的灌木開滿了白色的花。遠處是環繞著碧藍大海的山丘，丘陵的畫法使人想起塞尚，一種近似中國宋元山水的皴法交錯，組織著山石的肌理。

　　這種東方皴法式的小筆觸不斷出現在高更一八八七年停留在馬丁尼克時的風景畫中。

　　高更在熱帶的島嶼上行走，在綠色的草叢中有被當地土著來來去去踩出來的紅褐色的泥土小路，小路上有居民頭頂著籮筐走近，路旁有蹲踞在樹蔭下的男人、女人，看著吃草的羊群。

　　那條島嶼上土著踩踏行走出來的紅褐色小路是否對高更別具意義？

　　土著悠閒緩慢的生活方式在這僻靜的角落似乎還沒有受到殖民主義者的騷擾。

　　高更或許會蹲下來，嘗試跟土著們交談，他們的語言不同，膚色不同，知識背景與社會階級也完全不同，但是，高更努力想要學習另外一種被歐洲白人殖民者摧毀與踐踏的文化。

　　但是，高更一八八七年在馬丁尼克對異域文化的觀看還是比較遠距離的。

　　他似乎怕驚擾了土著們的寧靜，他選擇了比較有距離的視點去觀察。

　　海岸稀疏的樹木下蹲坐著的土著，色彩豔麗的寬袍十分奪目，他們好像在海邊販賣水果。遠處海邊也有頭上頂著籮筐的小販，一片碧藍的海灣。

　　大部分時候，高更馬丁尼克的風景畫裏人物都很遠，他還不敢靠近，似乎他也意識到自己就是騷擾了當地土著文化的歐洲白人。

　　他憎惡殖民主義的粗暴膚淺，但是，從土著的眼光來看，

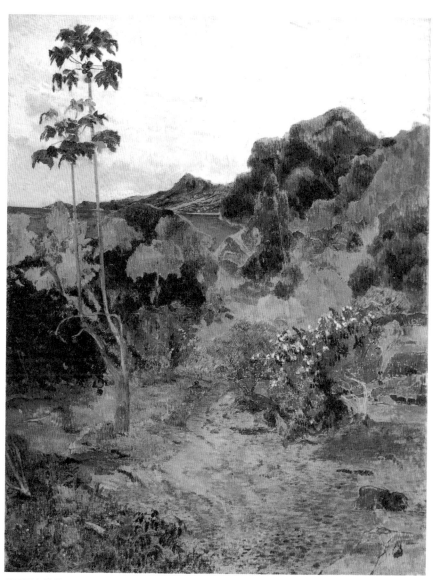

馬丁尼克風景

1887　116×89 cm　英國愛丁堡蘇格蘭國家畫廊

近似中國宋元山水的皴法交錯，組織著山石的肌理。

這種東方皴法式的小筆觸不斷出現在高更一八八七年停留在馬丁尼克時的風景畫中。

他何嘗不是入侵的殖民主義者？

高更走向異域，需要更徹底的脫胎換骨，他發現「異域」其實是自己心靈的「故鄉」。

一八八七年馬丁尼克的短暫停留是否是高更重要的轉捩點？他將要對自己走向「異域」的行動有更本質的思考。

一八八八年的二月，從馬丁尼克回到巴黎的高更有一封給妻子梅娣的信，其中或許透露了高更巨大的內心衝突（一八八八年二月）：

「從妳的信上我看到妳心智上的障礙，跟所有布爾喬亞階級的女人一樣。

社會上就是兩種階級，第一種階級生來就是資本家，他們天生有錢，不用靠工作賺取生活，他們天生就是老闆。另一種階級是沒有資本的，他們怎麼存活？——當然是靠自己的勞動。」

高更在給梅娣的信上直接定位妻子是「布爾喬亞女人」，高更以十九世紀主流思潮的社會主義觀點把自己界定在「勞動者」的角色，必須靠自己的勞動存活，不是靠類似股票市場的資金炒作。

高更與許多十九世紀優秀的歐洲知識份子（如梵谷、畢沙羅……）一樣，相信一個更公平、更合理，更沒人剝削人與人壓迫人的未來社會，他們都鄙視布爾喬亞階級。

以這樣的觀點到馬丁尼克一類的法屬殖民地，高更自然會對自己身上的「殖民者」身分有不安與愧疚，而他最後完全投身於南太平洋大溪地文化美學的信仰，自然是他一系列思考最後的結果。

梅娣的信上似乎在擔心孩子的未來，不穩定的經濟收入帶來的焦慮。

高更或許恰好在追求一種「不穩定」，他希望生命不斷挑戰更新的難度，經驗更新的冒險。

他覺得一個薪水穩定的公司職場員工只會使生活貧乏鄙俗（如同他十年的股票市場經驗），因此，他認為一個民族的繁華文明，一個民族最有創造力的元素反而是看來不穩定的「藝術」。

一八八七年高更在法屬馬丁尼克島的思考是整個歐洲殖民文化深沉反省的一環。

殖民主義霸道粗暴的掠奪主流中最早的反省力量來自文學與藝術。一些浪子型的波希米亞藝術家，如同詩人波特萊爾（C.Baudelaire）、韓波（A.Rimbaud），如同畫家高更、梵谷、畢沙羅，以及更晚一點的畢卡索，他們重新發現「異域」文化的巨大魅力，他們離棄歐洲白人傳統美學的主流，在殖民文化的強勢中反而凝視起弱勢者文化中悠久的歷史美學。

一八八七年十月，高更從馬丁尼克回到巴黎，認識了梵谷，他們在左翼的社會思潮上有共同的認知。梵谷從基督信仰的基礎走向礦工、農民、社會邊緣人的同情，與高更從被殖民的原始文化走向對異文化的尊重，同樣是十九世紀末歐洲社會良知深沉人道主義的共同反省，他們的反省是通過美學的形式來完成。

▌一八八八·佈道後的幻象

一八八八年二月，梵谷啟程到阿爾尋找他繪畫世界的夢土，高更第二次啟程去阿凡橋，這一次在布列塔尼停留了八個月，一直到一八八八年的十月，因為梵谷一封信一封信的催促，高更才離開阿凡橋，與梵谷在阿爾相聚。

一八八八年，重回布列塔尼，高更的繪畫有了明顯的變化。

同樣是以阿凡橋的女性為主題，高更的「跳舞少女」與之前的作品比較成熟了很多。

做為一個畫家，高更自己獨特風格的美學形式漸漸明顯了。

在黃綠色的土地上，戴著白頭巾，肩披白色領巾的布列塔尼少女，三人手牽著手，圍成半圓，載歌載舞，她們神態自若，好像在慶祝節日，胸前佩著紅花。

高更在這件第二次去布列塔尼的作品中明顯擺脫了前期印象派或畢沙羅的小筆觸對光的描寫。

他更在意「色彩」——「色彩」本身的強度，青黃的土地，白色的頭巾和頸圍，紅色的花。色彩本身變成一種語言，不再只是物理上的寫實，似乎更具備象徵的內涵。

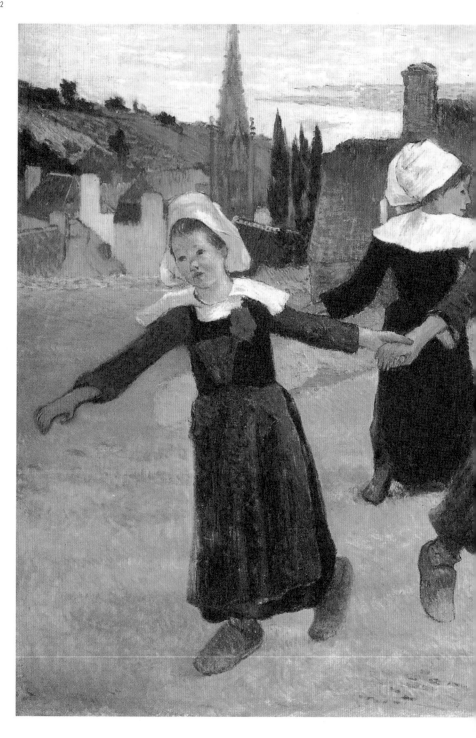

P.Gauguin 88

跳舞少女

1888　73×92.7 cm
美國華盛頓國家畫廊

作品成熟了很多，明顯擺脫了
前期印象派或畢沙羅的小筆觸
對光的描寫。

　　高更在一八八八年九月畫了一件重要的作品：「佈道後的幻象」（雅各與天使搏鬥）。

　　高更的畫作，開始於畫面左下方的一群布列塔尼婦女，她們穿著傳統服裝，參加禮拜天在教堂的佈道，聽教堂神父講述舊約聖經「創世紀第三十二章」的故事，聖經中的以色列先民雅各整個晚上與天使在搏鬥，經歷漫長黑色困頓裏靈魂的掙扎，一直到黎明。

　　高更畫中的布列塔尼婦人，聽完佈道，走出教堂，有人低頭禱告，有人看到隔著一株歪斜的蘋果樹，遠處空地上，雅各正與有翅膀的天使在搏鬥，佈道中的幻象在畫中變成了真實。

　　高更自己覺得這種畫對他非常重要，在一八八八年九月下旬他寫給正在阿爾的梵谷的信中詳細敘述了這張畫作：

　　「一群布列塔尼婦人在祈禱。她們的衣服深黑色，頭巾是明亮的米白色。最右側的兩具頭巾像怪物的頭盔。

　　畫面中央橫過一棵砍斷的蘋果樹。一簇一簇深紫黑的葉子，像祖母綠寶石的雲，形成綠色與陽光的金黃斑點。

　　土地是純淨的朱紅色，教堂的陰影使另一邊土地變成暗褐紅。

　　天使穿海藍色衣服，雅各是酒瓶綠。天使的翅膀是明亮鉻黃色（chrome yellow），1.天使頭髮是鉻黃，2.天使的腳是肉橘色（flesh orange）。

　　我想：我完成了一幅作品，簡單、質樸、神祕。」

　　這封給梵谷的信上高更把自己的畫做了這麼詳細的敘述。

　　高更特別強調的是「色彩」，連不同顏色的「明黃」、「鉻黃」、「橘色」，都加以註解。

　　當時梵谷看不到原畫，高更在信上附了素描，高更好像在信裏希望梵谷可以藉著這麼細節的描述「看」到真實的畫面，充滿色彩感的畫面。

　　這張「佈道後的幻象」是高更美學的關鍵作品，他脫離了印象派的「寫實」，也脫離了歐洲學院主流美術的「寫實」。

　　他使現實中的布列塔尼女人和她們腦海中的佈道內容（雅各與天使）並存在畫面中。

　　我們的夢並不是現實，但可以是「真實的」，我們的「幻象」，我們的「渴望」都不是「現實」，但可以是「真實」。

　　高更把西方主流繪畫帶向更為心靈與象徵的世界。

　　很多人認為高更開啟了此後的象徵主義（Symbolism）流派，使歐洲藝術重新大量使用及破解古老神祕宗教經驗或原始巫術文化。

　　也有人認為高更這張畫中超現實的景像開啟了歐洲以後「超現實主義」（Superrealism）的心理美學層次。

　　更多學者從這件「佈道後的幻象」中大膽的主觀色彩談到二十世紀初深受高更影響的「野獸派」（Fauvism）和「表現主義」（Expressionism）。

　　總之，「佈道後的幻象」打開了歐洲繪畫新美學的許多扇窗戶，高更也藉此建立了不只他個人的風格，而是在整個藝術史上的影響地位。

　　這一段在布列塔尼的時間，高更似乎極渴望朋友了解他孤獨實驗新美學的結果。

佈道後的幻象（草圖）
1888　荷蘭阿姆斯特丹國立博物館
高更給梵谷的書信中，畫了這幅草圖。

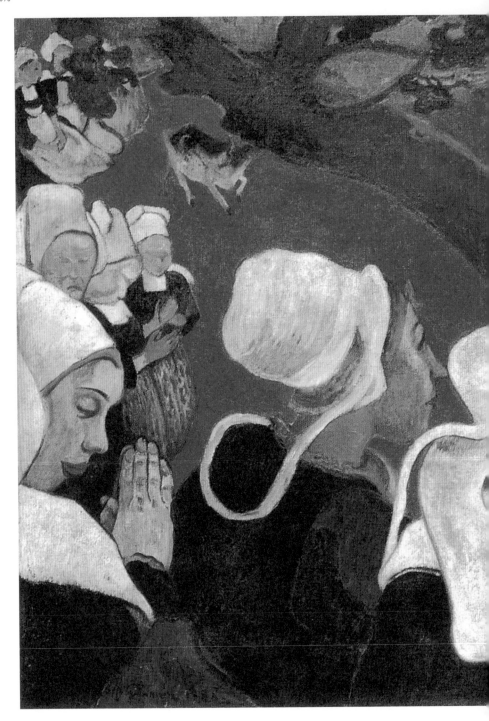

破解高更　097
Paul Gauguin Rediscovered by Chiang Hsun

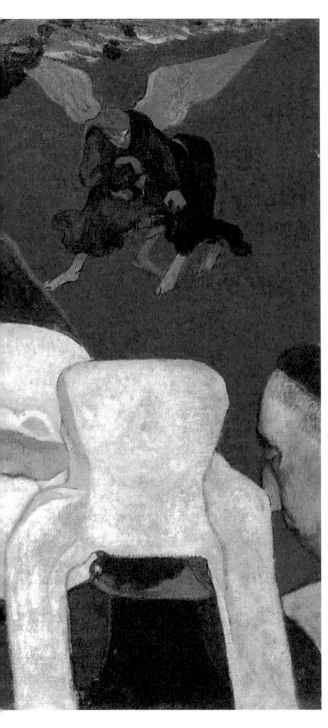

佈道後的幻象

1888　73×92cm
英國愛丁堡蘇格蘭國家畫廊

這張畫開啟了象徵主義流派,打開了歐
洲繪畫新美學的許多扇窗戶,也奠定了
高更在整個藝術史上的影響地位。

他畫的一張「搏鬥的小孩」，描繪在水邊草地上兩個布列塔尼男孩的打鬥，他也寫信給梵谷，他同樣在信紙上用線條勾勒這張畫的草圖。

高更反覆在給梵谷或貝納（E. Bernard），或蕭芬克（E. Schuffenecker）的信中談到「繪畫的非寫實性」，強調「繪畫並不在於複製模倣自然」，強調「繪畫的抽象性」。

他與梵谷一樣，在東方的藝術裏找到許多非寫實性的表現形式。之前高更曾經對東方扇面構圖充滿研究的興趣，這個在中國明清兩代至少流行了六百年的繪畫元素給了高更許多靈感。

他也和梵谷一樣，喜愛日本浮世繪版畫。他們收藏浮世繪，並不是把這些作品當「古董」。

他們確實在浮世繪中找到了足以對抗歐洲寫實繪畫主流的精神。一八八八年，高更一件「波浪」的作品，採取了很高的視點，從上而下，鳥瞰海邊岩礁四周迴旋翻騰的海浪。在黑色的岩礁四周，他用線條勾勒出的白色浪花或粗黑線條的水紋，一看就知道是日本浮世繪的影響。東方元素激盪著高更的創作風格，或者，更確切地說，高更，或梵谷，在十九世紀末，針對歐洲強勢的主流美學，他們反而革命性地吸取廣大世界各地弱勢文化中的元素，試圖彌補歐洲主流藝術愈來愈趨貧乏的危機。

他們從民俗、偏遠地區、土著、原始的美學中汲取養分，用來豐富自己，也豐富此後繼續保持生命力與創造力的歐洲文化。

孤獨的對抗主流文化，十分辛苦，梵谷如此，高更也如此。這時梵谷在法國南方的阿爾，高更在法國西部的阿凡橋，他們各自用自畫像記錄著自己孤獨中的面容。高更的自畫像陰鬱而沉靜，背景的黃色壁紙上有一朵一朵彷彿從天空飄降下來的花。

高更在畫的右下角寫下了「悲慘者」（Les Miserables）這個法文，也寫下「致梵谷」的字樣，如同東方畫家，他也大膽將文字題詞直接插入畫中。

畫面的右上角以綠色背景畫出高更在布列塔尼的畫家朋友貝納的側面像。用血紅的顏色勾勒出的側面，皮膚仍是綠色。

這些元素都以「象徵」的方式在畫面自由組合，沒有寫實上的關係。

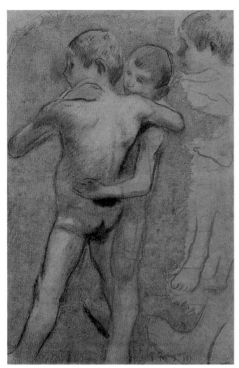
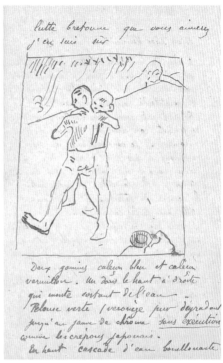

（左）

搏鬥的小孩（習作）

1888　60×40 cm　法國巴黎私人收藏

（右）

搏鬥的小孩（草圖）

1888　荷蘭阿姆斯特丹國立博物館

在寫給梵谷的信中，高更用線條勾勒出「搏鬥的小孩」的草圖。

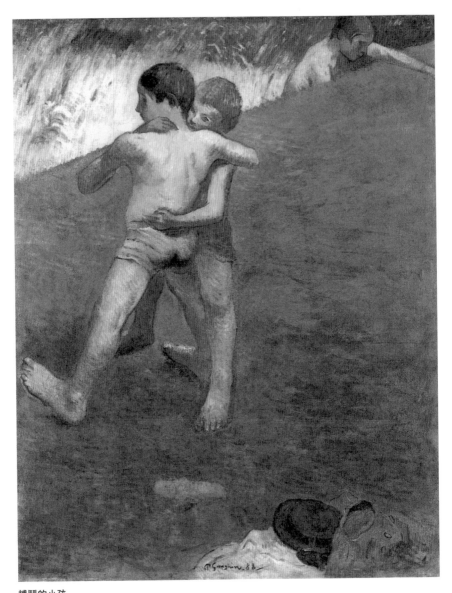

搏鬥的小孩

1888　93×73cm　私人收藏

描繪兩個布列塔尼的男孩在水邊打鬥，這張畫
也是高更實驗新美學的成果之一。

波浪

1888　72.6×61cm　法國巴黎裝飾藝術博物館

用線條勾勒出的白色浪花或粗黑線條的水紋，受到日本
浮世繪的影響，東方元素激盪著高更的創作風格。

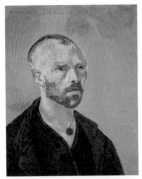

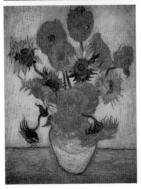

(上) **梵谷 獻給高更的自畫像** 1889
(下) **梵谷 十四朵向日葵** 1889

▎一八八八年十月－十二月，梵谷與高更

　　一八八八年初開始，在布列塔尼的高更與在阿爾的梵谷通信頻繁。他們在信中討論著各自在繪畫上全新的實驗，他們都把對方當作是創作上最能了解自己的知己，傾吐所有在寂寞創作中自己最內在的心事。

　　遙遠的距離或許產生了最美的友誼的幻想，梵谷創作了一張傑出的自畫像，送給高更；高更也畫了自畫像，送給梵谷。

　　他們相互激盪出了創作上的火花，兩人的風格都逐漸達於顛峰。

　　梵谷狂熱渴望高更到阿爾，兩人共同生活，一起畫畫。

　　他為高更準備房間、家具，甚至特別為高更的房間手繪了牆壁上的裝飾。

　　梵谷為高更畫了「向日葵」，他要把這南方陽光下的盛豔之花送給高更，做為迎接他到來的禮物。

　　一八八八年十月初，高更到了阿爾。

　　高更在阿爾留下一些作品，「阿爾的老婦人」，此時梵谷的畫作充滿濃烈的情緒，色彩常常是明度很高的黃，筆觸狂暴，一層一層堆疊成糾纏濃郁的肌理。

　　然而高更似乎剛好相反，高更這一時期的畫作特別沉靜，畫面愈來愈趨向大色塊平塗的技巧，他筆下阿爾的婦人，披著暗黑的圍巾，在風景中若有所思，有一種不可言宣的苦悶。

　　梵谷精神亢奮的狂熱並沒有感染到高更，他們日日夜夜在一起作畫，常常畫同一個主題，同一片風景，但是觀看的方式卻完全不同。

　　梵谷畫過阿爾的「夜間咖啡屋」，是彩度極端對比的紅色的牆、綠色的彈子檯、黃色的燈光，有一種陷入精神高度亢奮的錯亂。

　　高更同樣畫了「夜間咖啡屋」，他以咖啡屋老闆娘「吉諾夫人」（Madame Ginoux）為主題前景，穿著

黑衣，圍白領巾的吉諾夫人，坐在檯前，一手支頤，似乎無奈地斜視著身後那些在她咖啡屋中的流浪漢。

這是一間附設在火車站的廉價咖啡屋，常常有遊民流浪漢在這裏泡一整晚，或者，就趴在桌上睡著了。

高更也用到牆壁的紅、彈子檯的綠，但是色彩被一種黑色壓暗，和梵谷畫中強烈的對比不同，高更的畫面有一種深沉的冷靜，他好像意圖要刻意過濾掉梵谷畫中過度高昂的情緒。

就是在阿爾這一段時期，高更在十二月寫了一封信給畫家貝納，談到自己與梵谷的巨大衝突：

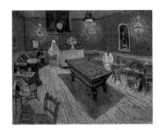

梵谷 夜間咖啡屋 1888

「我在阿爾完全失去了秩序。我發現一切事物都這麼渺小，沒有意義，風景和人都一樣。

整體來說，我跟梵谷彼此都看對方不順眼。

特別是繪畫上，梵谷讚美杜米埃（H. Daumier）、杜比尼（F. Daubigny）、辛燕（Eiem），和偉大的盧梭（H. Rousseau）；所有我不能忍受的傢伙。

而我喜愛的安格爾（D. Ingres）、拉斐爾、竇加；他都厭惡。

我跟他說：老友，你對！

只是為了獲得暫時平靜。

他喜歡我的畫，但是我一開始畫畫，他就東批評西批評。

他是浪漫的，我卻可能更要素樸（Primitive）。」

這一段信上的記錄大約透露了兩位偉大的創作心靈在現實生活上碰到的困擾與難題。

他們生活在一起，缺乏了各自獨立的空間，缺乏了各自完全面對自我的孤獨時刻。

沒有完整的孤獨，不可能有純粹的自我，創作勢必受到干擾。

104

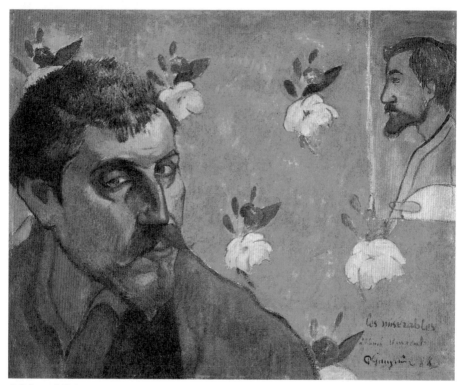

自畫像──悲慘者

1888　45×56 cm　荷蘭阿姆斯特丹梵谷美術館

如同東方畫家，高更大膽地將文字題詞直接插入畫中。
右下角有法文「悲慘者」，並題了「致梵谷」

阿爾的老婦人

1888　73×92 cm　美國伊利諾州芝加哥藝術中心

高更這一時期的畫作特別沉靜，筆下阿爾的婦人，
披著暗黑的圍巾，在風景中若有所思，有一種不可
言宣的苦悶。

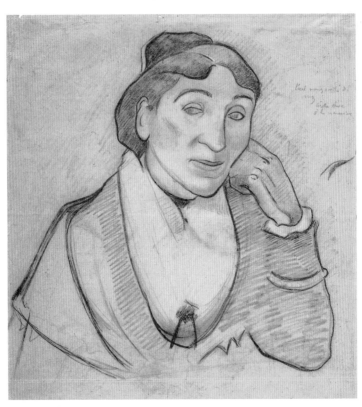

吉諾夫人素描

1888　56.1×49.2 cm

美國舊金山藝術博物館

高更與梵谷相互激盪出了創作上的火花，兩人的風格都逐漸達於顛峰。

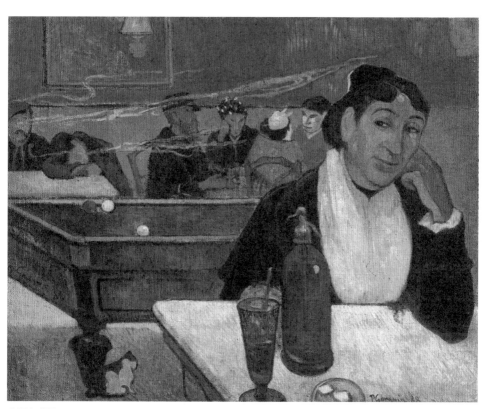

夜間咖啡屋

1888　73×92cm　俄羅斯莫斯科普希金美術館

高更以咖啡屋老闆娘「吉諾夫人」為主題前景，
畫面有一種深沉的冷靜，好像要刻意濾掉梵谷
畫中過度高昂的情緒。

在信中梵谷喜歡的畫家杜米埃等人都是主題意識特別強的社會主義畫家，而高更提到自己喜愛的安格爾、拉斐爾、竇加，都在技巧與形式元素上有更大的革命。

兩位自我如此強烈的創作者，都在為各自的創作做顛峰的衝刺，其實很難分心去理解對方的需要。

高更留下了一張很精彩的「梵谷畫向日葵」。

梵谷左手套著調色盤，右手執筆畫畫，他的眼睛正看著左下方一簇插在藍色瓶罐中的向日葵。

畫面的背景是綠、黃、藍大面色塊的平塗，沒有筆觸，沒有情緒的起伏。

看慣了梵谷「向日葵」原作的強烈，被色彩的明亮和筆觸的狂野震撼，忽然會發現高更似乎要極力使亢奮的情緒轉化成更內斂的靜定。

高更在原始藝術、民間藝術中看到一種包容，即使是生死愛恨，也都有一種平和素樸。

高更恐懼梵谷的激情，他感覺到那激情中精神的躁鬱不安。

同居兩個月，十二月二十四日，高更在與梵谷爭吵後徹夜不歸，在寒冷的阿爾街頭遊蕩，發現梵谷跟在後面，發現梵谷手中拿著剃刀，高更落荒而逃，住在旅館，不敢回家。

這一天晚上，梵谷拿刀割了耳朵，第二天警察報告高更，高更通知了梵谷的弟弟，自己整理行李，匆匆離去，結束了他在阿爾的行程，也結束了他與梵谷共同創作的夢想。

各人的生命必須要各人孤獨去完成。

此後兩年，梵谷輾轉於精神病院，畫出他最精彩純粹的繪畫，在一八九〇年七月二十七日自殺。

而高更在梵谷自殺後遠渡重洋，到了大溪地，在最原始的土著文化中找到自己宿命的終點，他還有十多年的路要走。

梵谷用短短兩年時間激發淬鍊出生命最美的精華，高更卻是用更大的平靜與耐心去回歸原始，找到內斂而飽滿的另一種生命美學。

一八八八年十二月中旬左右，高更與梵谷的關係顯然惡化，高更寫信給梵谷的弟弟迪奧求援：

「我急需你從賣畫款項中給我一些錢。

我急需回巴黎！

梵谷和我都發現我們不可能平靜共同生活。

我們性格不合，我們彼此都需要和平寧靜的工作秩序。

梵谷是有偉大才華的不凡人物，我極看重他，但是，抱歉，我必須離開。」

在同年的十二月二十日左右，距離梵谷割耳事件只有三、四天，高更再一次致函迪奧，希望迪奧儘快寄旅費讓他回巴黎，這封信上，他提到「畫了一張『梵谷畫像』，題名『畫家與向日葵』。」

高更寫到：

「我新近完成一幅你哥哥的畫像，大約三十號的油畫，我給它一個名字：畫家與向日葵。用的是全視野的視角。也許看起來不太像，但我想這張畫表現出一些內在性格。」

高更為梵谷畫的「自畫像」，以及他最後畫的「梵谷畫向日葵」目前都收藏在阿姆斯特丹梵谷美術館，作為兩個偉大畫家短短兩個月共同生活的永恆紀念。

▎一八八九·阿凡橋·普爾度

一八八八年十二月二十四日梵谷割耳事件之後，高更迅速離開阿爾，回到巴黎，此後兩年，梵谷大部分時間在精神病院，高更往來於布列塔尼的阿凡橋和更偏僻的普爾度村（Pouldu）。

梵谷與高更之間通信仍然不斷，梵谷在囚禁的病院中一封一封書信記述著他寂寞中的心事，高更也仍然在回信中詳細敘述他的作品，兩個人都像是在向最親密的知己講述自己，然而，或許他們只是找到一個藉口在獨白。

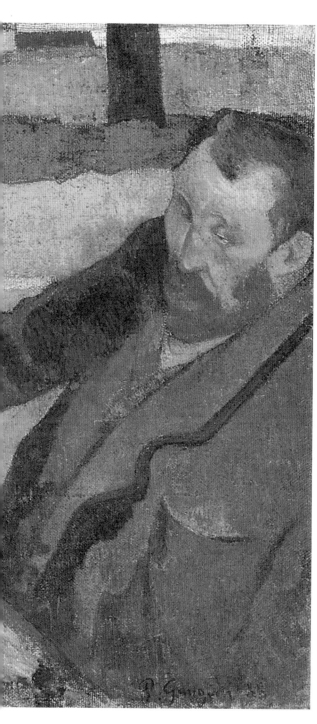

梵谷畫向日葵

1888　73×91cm

荷蘭阿姆斯特丹梵谷美術館

高更為梵谷畫了這幅畫像，似乎要極力
使亢奮的情緒轉化成更內斂的靜定。

　　一八八九年一月初，剛從病院出來，頭上包著紗布，正在畫「割耳自畫像」的梵谷收到高更的信，盛讚梵谷的作品：

　　「你的『向日葵』對比黃色背景，我覺得是完美風格的典範，完全是你自己的畫風。

　　我也在你弟弟那裏看到你畫的『播種者』，也非常好……」

　　兩人不提往事中的不愉快與衝突，各自鼓勵著對方。

　　他們或者藉這一次的相處，更清楚認知到，創作路途必須完全一個人孤獨走去。

　　一八八九年以後，高更的畫風更為成熟，他筆下的布列塔尼女人已經到了總結的時候，在「美麗的安潔莉」一畫中，白色頭巾、白色胸圍，頸項上垂掛著十字架的布列塔尼女人，胸前的刺繡針織花紋，圍裙上的裝飾，變得非常精細。

　　高更把「美麗的安潔莉」框在一個如同鏡子一般的橢圓框中，好像掛在牆上的一幅畫。

　　背景是非常裝飾風格的花朵，以及擺置在檯几上的一件民俗風格的陶製人像。

　　畫面上用印刷體字體寫著「LA BELLE ANGELE」（美麗的安潔莉）的題詞，中國式書法與繪畫的融合再一次影響了高更。

　　一八八九年十月，高更到了普爾度，一個濱海的漁村，他寄宿在一個小民宿，認識了荷蘭來的猶太畫家——梅耶‧德‧海恩，兩人變成好友。

　　高更與德‧海恩都一貧如洗，兩人便說服民宿的女主人瑪莉（Marie Henry）讓他們修整民宿來抵換房租和食膳費用。

　　他在一八八九年十月二十日左右寫信給梵谷，當時梵谷還囚禁在聖雷米精神病院。

　　他告訴梵谷：

　　「我了解你孤獨在普羅旺斯的處境。你上一封長信我延遲回覆。我知道你很想知道你關心的朋友的現況。

　　我跟德‧海恩有偉大計畫，我們在裝修民宿來換三餐。

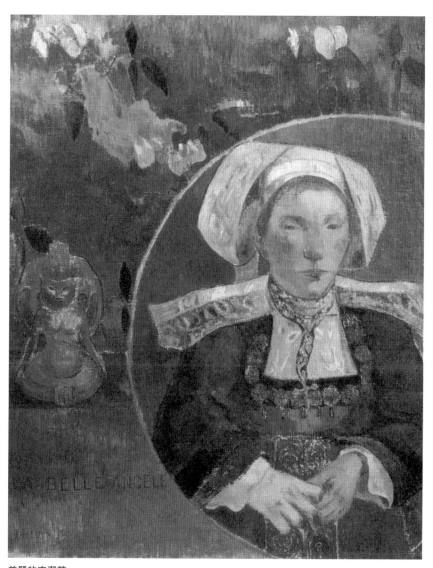

美麗的安潔莉

1889　92×73 cm　法國巴黎奧塞美術館

高更的畫風更為成熟，他筆下的布列塔尼女人已
經到了總結的時候。中國式書法與繪畫的融合再
一次影響了高更。

我們剛開始畫第一面牆，我們將把四面牆都畫滿，也包括要重新製作彩色玻璃窗。我們學到很多，這是值得做的事——」

高更像是在勞作的工匠事務裏找到緩解自己憂鬱感的方法，畫牆壁，製作壁畫、彩色玻璃窗，這些傳統中世紀以來一直存留在民間的工匠藝術彷彿給他很多靈感與安定的力量。

他畫了自畫像掛在自己門口，又畫了德‧海恩的像，也掛在他的門口。

有點近於遊戲性質的這兩件作品，德‧海恩的一件充滿靈異的氣氛，他在這一年間好幾次處理這個荷蘭畫家朋友，包括用陶土塑的德‧海恩像，以及一件取名「涅槃」（Nirvana）的油畫，德‧海恩都像是中世紀的僧侶，又像是古老寓言中的先知，尖削的瘦臉，兩隻尖銳犀利的吊梢眼，大鬍子，充滿神祕靈異的氣氛，似乎高更藉著德‧海恩進入了一個完全破除理性的神奇幻想世界。

他迷戀起中世紀，迷戀那些古老的符咒、寓言，那些先知魔法不可思議的奇幻世界，他似乎相信存在著比理性更巨大的感知的力量，在宇宙不可解的中心，有什麼聲音在傳誦，如同恆久以來破解不了的魔法。

高更覺得真正偉大的藝術具備符咒與魔法的力量。

他相信創作是一種神的附身，他畫了自畫像，一個在紅色與黃色色塊間的男子頭像，有兩顆蘋果，手中似乎夾著一條蛇，頭頂有一個黃色的光環。

高更像先知一樣戴著光環出現了，他彷彿要宣告什麼重要的預言，凝視著下界的眾生。

在布列塔尼，大部分人仍然生活在近似中世紀的宗教傳統中，平時認真勤勞工作，從事農田中粗重的勞動，禮拜天則在教堂敬神，把一切生活所得的平安都歸之於神的庇佑。在工商業大都會生活的消費功利型態中，傳統信仰迅速流失，高更如同當時許多藝術家，走向小鎮。米勒（F. Millet）等人一八五〇年代就走向巴比松（Barbizon），梵谷走向阿爾，高更走向阿凡橋、普爾度，都似乎在尋找都市工商業生活中人類流失的信仰。

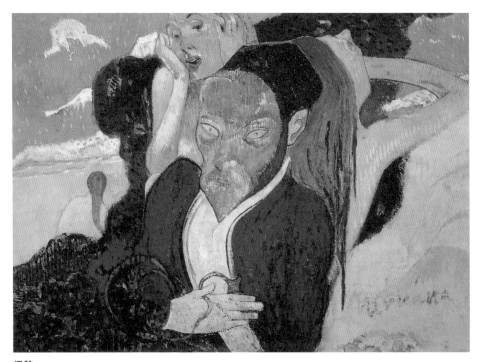

涅槃

1890　20.3×28.3 cm　美國康涅狄格州哈特弗公共藝術博物館

高更迷戀起中世紀，迷戀那些古老的符咒、寓言，那些先知魔法不可
思議的奇幻世界，他覺得真正偉大的藝術具備符咒與魔法的力量。

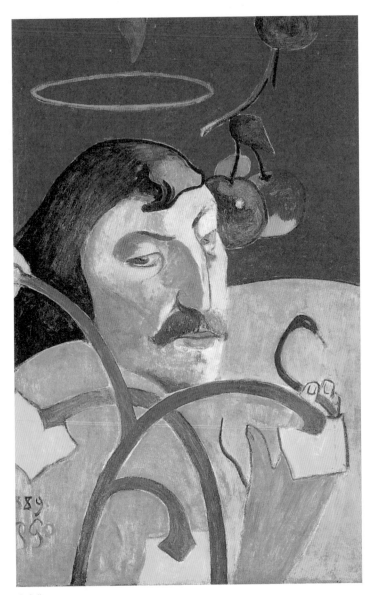

自畫像

1889　79.2×51.3 cm　美國華盛頓國家畫廊

高更像先知一樣戴著黃色光環出現了，他彷彿要宣
告什麼重要的預言，凝視著下界的眾生。

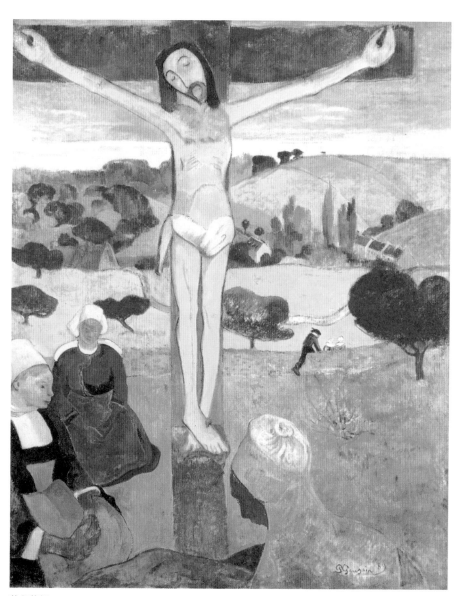

黃色基督

1889　92.1×73.4 cm　美國紐約州水牛城諾克斯美術館

高更重要的作品，畫裏有一種中世紀宗教畫的平靜，回歸到了宗教最本質
的心靈的素樸。

　　一八八九年，高更的一件「黃色基督」，似乎回到了中世紀的宗教信仰的堅持。

　　在一片布列塔尼的山丘風景中，高更在畫面正中央突出了釘在十字架上黃色身體的基督。

　　十字架下方圍坐著三名布列塔尼的婦人，穿著傳統服裝，她們安靜坐著，似乎在守護著古老的信仰。

　　如同高更在一封信上說的：布列塔尼人，不知道巴黎，不知道一八八九年。他們仍然生活在天長地久沒有改變的傳統中，勤勞工作，虔誠信仰。

　　「黃色基督」是高更重要的作品，畫裏有一種中世紀宗教畫的平靜，與文藝復興以後西方繪畫中對肉體的誇張不同，高更反而回歸到了宗教最本質的心靈的素樸。

　　一八八九年，高更還處理了「橄欖園中的基督」這一類的宗教畫，描寫基督在被逮捕前在橄欖園中獨自祈禱的畫面。

　　對高更而言，古老的宗教並不遙遠，他在布列塔尼，感受到宗教傳統就在人們生活之中，人們完全相信佈道的言語，聖經的記載，並以這些言語做自己生活的指導，信仰變得極其真實。

橄欖園中的基督手稿

1889　荷蘭阿姆斯特丹國立博物館

高更給梵谷的書信中所畫手稿

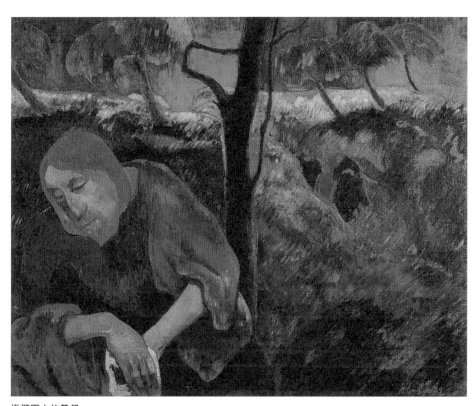

橄欖園中的基督

1889　73×92 cm　美國佛羅里達州諾頓畫廊
宗教畫，描寫基督在被逮捕前在橄欖園中獨自
祈禱的畫面。

　　一八八九年，高更的另一張自畫像，把自己與「黃色基督」畫在一起。

　　「黃色基督」成為自畫像的背景，又像是一種庇佑，也似乎隱喻著畫家承擔苦難與贖罪的意識。

　　高更把當代的自己與古老信仰結合在一起，組織成充滿隱喻性的象徵空間。

　　高更在一八八九到一八九〇年間，接觸了更多布列塔尼傳統的民間藝術，包括玻璃彩飾花窗、木雕、陶藝。

　　這些民間傳統的藝術形式像豐富的養分，使他更意識到學院主流美術陷入狹窄技巧的貧乏性。

　　他大膽使用木雕方法在木板上鐫刻出心中的圖像，在木刻上的凹凸上再加彩色塗飾，這種在當時主流歐洲藝術中無以名之的表達方式，混合了雕刻與繪畫，混合了量體的質感與色彩的華麗，創造了獨特的風格。

　　而這種表達形式當然長久以來就存在於許多不同民族的原始藝術中，布列塔尼有這樣的傳統，台灣蘭嶼的達悟族在獨木舟上也有同樣的彩飾木雕，南太平洋的大溪地也有一樣的藝術形式。

　　高更獲得了一種自由，他打破了歐洲主流美術的眾多障礙界限，回到最原始的表達的渴望，使他的創作如花一般綻放了。

　　一八八九年，他的一件彩飾木雕，題名叫做「能夠愛，你將會快樂」（Soyez Amoureuses et Vous Serez heureuses）。

　　在同年十一月給梵谷的信上他詳細敘述了這件作品：

　　「我用兩個月完成一件彩色的木刻畫，我敢說這是我最好的作品，主題對很多人可能覺得瘋狂──一個怪物（就像我自己！）抓住一個裸體女人的手。遠景有城市、鄉村，有一些想像的花朵。一個憂傷的老女人，一隻像先知一樣的狐狸。

　　雖然題詞說：在愛中，你會快樂。

　　但畫中的人物看起來很悲哀。」

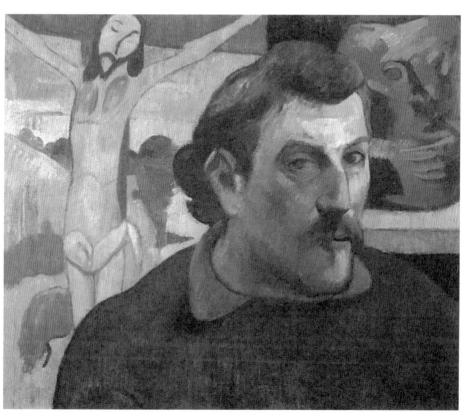

自畫像

1889　38×46 cm　法國巴黎奧塞美術館

高更以「黃色基督」為自畫像的背景，似乎隱喻
著承擔苦難與贖罪的意識。

顯然，在木雕中高更的表現更粗獷原始，更沒有歐洲主流繪畫的限制，他創造了完全自由的創作形式與符號。

一八九〇年八月，高更在普爾度得知梵谷自殺死亡的消息，他寫了一封短簡向梵谷的弟弟迪奧致哀，他說：

「梵谷是我真正的朋友，一位藝術家，這個時代少有的人品。」

高更同時也寫了一封信給兩人共同的朋友貝納，他說：

「……我聽到梵谷死訊，我很高興你參加了葬禮。

死亡或許悲哀，但我並不那麼憂傷，我知道死亡會來，我知道這傢伙在與瘋狂掙扎有多麼痛苦。這時死亡或許是莫大的喜悅，解脫了他最終的痛苦。如果他轉世（如同佛家所說）他會獲得此世的善果福報——」

高更與梵谷都已經接觸東方佛教，相信輪迴轉世，梵谷給高更的自畫像試圖把自己畫成日本和尚，「把自己獻給永生之佛」，對高更而言，古老的信仰不只是中世紀基督教，也如同東方佛教，或原始土著的神祕信仰，都似乎有巨大召喚心靈的力量。

一八九〇年，他創作了一件彩色木雕，題詞刻著：

「要更神祕——（Soyez Mysterieuses）」。

畫面是一裸女，仰面在呼喚什麼，右上角是一傲岸的側面人物，左下角是一中世紀風的聖徒般的人物，手掌向上，似乎在佈道。

藍綠色的背景像是汪洋大海，一朵一朵浪濤，卻又像一朵一朵的花——

高更的美學進入極神祕的領域，他不再以歐洲美學的形式創作，他離棄理智，全憑感官的沉迷來開啟自己內心不可知的神祕領域，不多久，他便要遠離歐洲，航行向宿命中的南太平洋，遙遠海洋中的大溪地島似乎一直有聲音在召喚他。

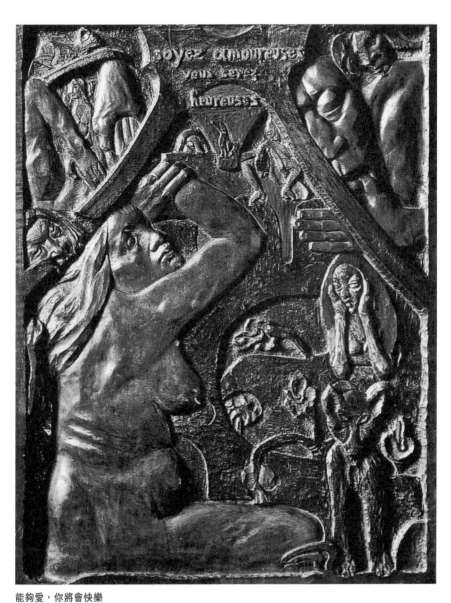

能夠愛，你將會快樂

1889　彩飾木雕　97×75 cm　美國麻薩諸塞州波士頓美術館

混合了雕刻與繪畫，混合了量體的質感與色彩的華麗，
在木雕中，高更的表現更粗獷原始，創造了獨特的風格。

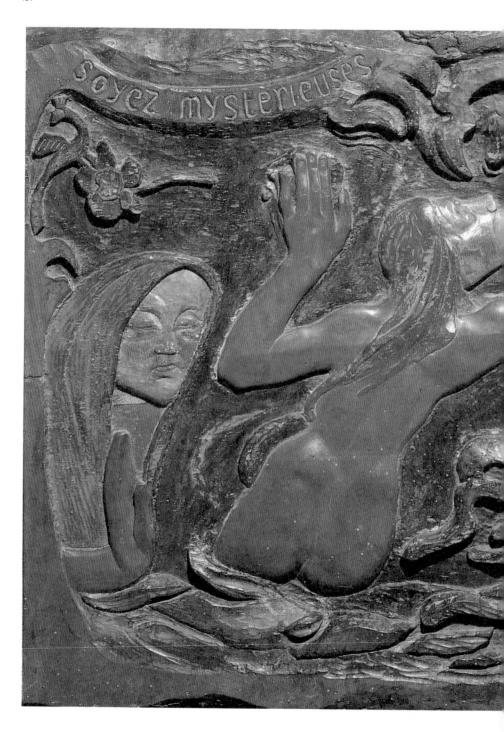

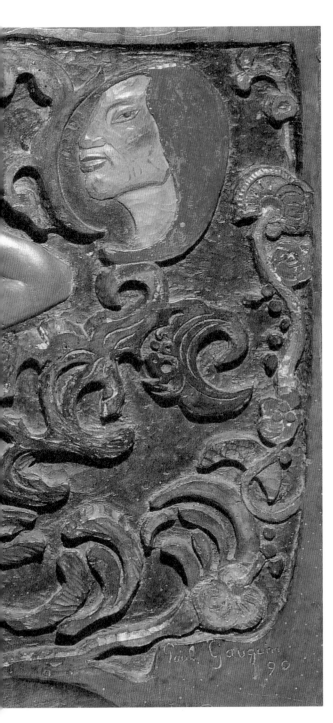

要更神祕

1889　彩飾木雕
73×95 cm　法國巴黎奧塞博物館

高更的美學進入極神祕的領域，航行向
宿命中的南太平洋，遙遠海洋中的大溪
地島似乎一直有聲音在召喚他。

█ 大溪地‧宿命的故鄉

　　一八九一年四月，高更啟航，從法國南方的馬賽港，經過蘇伊士運河、澳洲、新卡勒多尼亞（New Caledonia），抵達他夢想已久的大溪地。

　　他第一封信從大溪地寄出是在六月，所以這一次海上的航行大約是兩個月。

　　當時大溪地是法國屬地，高更帶著政府藝術文化部門的正式文件與介紹信，必然有許多方便。

　　但是，高更或許不同於一般歐洲白人的殖民者，他來大溪地，不是為了渡假，也不是觀光。

　　在英國與法國相繼統治之後，大溪地原有的土著文化事實上已被破壞。歐洲白人帶來強勢的清教徒或天主教基督信仰，把原住民的宗教視為異教，把原住民的許多信仰儀式視為愚昧迷信。

　　大溪地也有大量中國的移民，帶來不同的生活習俗與信仰。

　　在混雜的文化現象中高更試圖重新找到當地原住民的純粹信仰，或許他必須每一刻省視自己內在一個歐洲白種男性的優勢，才可能重建他與當地土著的平等對待關係。

　　歐洲霸權與被殖民的地方文化，白種人與有色人種，男性與弱勢階級，高更一八九一年選擇了大溪地，其實是選擇了把自己置放在十九世紀歐洲殖民主義的尖銳刀刃上。

　　他要如何與諸多兩難的矛盾和解，建立他一貫的美學信仰？

　　在巴黎，歐洲先覺性的知識份子都在反省殖民文化，以武力與文明的強勢奴役另一個種族，剝削另一個種族，侮辱與踐踏另一個文化，是正確的嗎？

　　歐洲先進的文化工作者陸續在文字書寫、藝術各個領域介紹殖民地的文化，試圖以平等的方式對待不同文明。

　　但是，在學院書齋或都市沙龍中的議論是比較容易的。

　　高更在巴黎也曾經隔著遙遠距離讚賞來自日本、印度、非洲、南太平洋島嶼的各類藝術作品。

　　他童年的南美洲記憶，也或許因為隔著遙遠年久的歲月，剩下的都是美麗如夢幻的畫面，美麗，但不一定真實。

　　一八九一年，踏上大溪地土地的高更必然面對著許多衝突，

氣候的燠熱，水土不服，高更在長期航行中重病，他必須對抗所有現實上與夢想的巨大落差，重新建立自己面對真實殖民文化的種種尖刻議題。

也許，繪畫是最好的，也是最誠實的自我反省。

在語言隔閡的寂寞中，高更畫下了最早的大溪地。

素描裏的大溪地女人有著特別安靜的表情，像一尊古老的東方的佛。

高更從初到一個陌生地方的焦慮、緊張、恐懼中慢慢緩和了下來。

身體上從病痛中痊癒起來，或許也正是他心理與精神上復元的開始。

他坐在大溪地海邊，無所事事，他可能發現自己身上還存留著那麼多工商業都會的功利性與目的性。

想很快捕捉大溪地的美，不是非常功利的目的嗎？

這些人千年來這樣生活著，他們應該為歐洲來的白種人改變生活的習性嗎？

高更看著海邊躺臥的女子，一頭烏黑發亮的頭髮，紮著白頭巾，長長地垂在背後。一個側面彷彿在沉思的女人，右耳上端夾著一朵白色的蕃�花。上身穿著白色的上衣，露出給日光曬得褐紅健康的手臂。

她的下身圍著一條紅底白花的布裙，長長地蓋到腳踝。

遠處是一波一波的海浪，從深黑黯藍的遠處沖來一排排白色浪花。近處海的顏色變成透明的寶石綠，然後是金黃色的沙灘。

女子低頭沉思，好像在諦聽浪濤一波一波的節奏，像一首古老的歌，使人入夢，使人只是天地間的一個嬰孩，還在宇宙的母胎中沉睡。

另一個穿粉紅長裙的大溪地女人，手中拿著一株草，盤坐在沙灘上，有著警覺的眼神。

是不是高更打擾了她們的寧靜？

一個歐洲來的白人，一個白人的男性，如此靠近她們，觀看她們，她們能夠繼續悠閒無事地徜徉在海濤陽光中嗎？

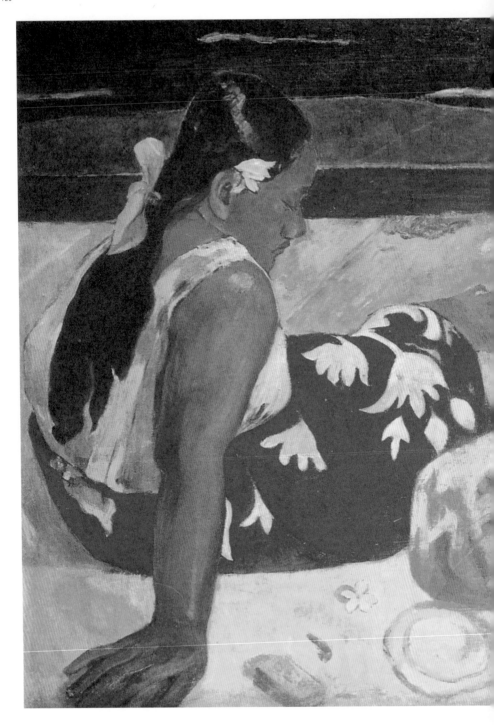

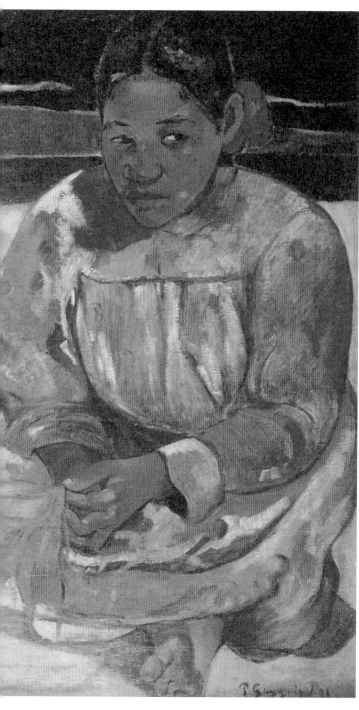

大溪地女人,在海邊

1891　69×91cm

法國巴黎奧塞美術館

在語言隔閡的寂寞中,高更畫
下了最早的大溪地。

　　高更要如何克服自己做為一個「外來侵入者」的霸氣，才可能看到真正未被干擾的大溪地？

　　警覺的高更，一步一步用繪畫與當地被歐洲殖民主義弄得支離破碎的土著文化建立溝通的關係。

　　他在畫中「觀看」大溪地人，然而，大溪地人當然也在「觀看」高更。

　　雙重的「觀看」記錄下兩個不同種族、不同語言、不同文化的初次交會。

　　高更真的進入大溪地土著文化中嗎？或者他一切的努力仍然只是一個歐洲白人一廂情願的夢想？

　　高更畫出了大溪地的美，海洋的純淨，陽光的明亮，人的尊嚴與沉著……

　　高更在大溪地的作品一件一件送回歐洲，在巴黎、哥本哈根展覽，出售。

　　高更想賣掉這些畫來維持自己和家人的生活開銷。

　　但是畫賣得不好，卻得到很多評論家的賞識。

　　歐洲上層社會的知識份子藉著高更的畫有了對殖民地或幻想，或反省的不同反應。

　　然而，高更的畫在大溪地是沒有觀眾的。

　　或者說，坐在海灘上的女子無法理解高更為什麼要畫她們。

　　她們看到高更筆下的自己，或許好奇，或許羞赧，或許高興，但是，終究她們是無法理解高更的意圖的。

　　一個在股票市場忙碌一生，追逐財富的都市人，或許因為看到高更的「大溪地女人」一時會有對自己生活的反省，或許會利用一個假期去畫中的海邊走一走，曬一曬太陽，未必一定對這個人的生活發生根本的改變。

　　然而，顯然二十世紀的一百年，歐洲白人興起了到熱帶、海洋島嶼渡假的熱潮。

　　也許高更引介了另一種生命價值，這些被當時歐洲白人認為「貧窮」、「落後」的大溪地人，在高更的畫中，她們在悠閒的海邊多麼「富有」與「進步」。

　　一八九一年六月底，初到大溪地的高更給妻子梅娣的信上這樣敘述大溪地的夜晚：

「我在初夜時分寫信。
大溪地夜晚的寂靜這樣獨特。
只有這裏可以這麼寂靜，鳥的叫聲也不會打擾這寂靜，四處掉下的枯葉的聲音也不喧鬧。像是心裏顫動的細微的聲音。
土著們在夜晚行走，赤腳，非常安靜。
我開始了解為什麼他們可以在海灘上一坐好幾個小時，彼此都不言語，憂愁地凝視著天空。
我覺得所有這些都逐漸侵入我的身體，我得到神奇的休息。」

　　高更在大溪地寄回歐洲的第一封家書像一種詩句，可以感覺到他在那遙遠的島嶼中獲得的平靜。從高更以後一百多年來，所有都會文明中被工商業的消費節奏壓迫得喘不過氣的生命，似乎仍然在尋找一樣的慰藉。
　　高更信上的句子也許是他畫「大溪地女人」這一類繪畫的最好註解。
　　梵谷以最後的兩年進入精神病院，在純粹的寂靜中完成自己；高更是以最後十年進入大溪地，在絕對孤獨的島嶼上完成自己，他所說的「寂靜」是心靈上徹底與外界的決裂。

▌一八九二‧MANAO TUPAPAU

　　高更一八九一年抵達大溪地，最初幾個月住在帕匹地村（Papeete），不久，他覺得帕匹地太繁華文明了，已經沾染了太多法國外來殖民文化的影響，於是，高更又遷居到比較偏遠的馬泰亞村（Mataiea）。
　　高更一步一步轉換自己身上歐洲白人殖民主義者殘存的遺留。
　　他不要在大溪地做渡假的遊客，他更確切的知道，他來大溪地，是清洗自己身上歐洲白種人的都會遺留。

他要真正從內在的精神上轉換自己，變成大溪地人。

他讀了一些較早的人類學筆記，如一八三七年莫蘭胡（Jacques-Antoine Moerenhout）寫的《大洋島嶼遊記》（*Voyages aux iles du grand océan*），了解書中對大溪地島嶼毛利（Maori）族文化傳統的記錄。

高更開始學習當地的語言，和當地人生活在一起，了解他們的習俗、宗教、傳統。

他的繪畫作品中出現了毛利人語言的拼音──Ia Orana Maria。

畫面前景是剛採收的豐腴飽滿的果實，草地上站著一個毛利女人，身上圍著紅底大白花的布裙，她的左肩上跨坐著一個小男孩，嬌寵的頭靠著母親。

母親和孩子頭上都有光圈，就像歐洲中世紀的基督教聖像，也正是畫的題目標明的「瑪利亞」，聖母與聖嬰。

遠遠有兩名毛利女人走來，雙手合十，似乎充滿敬拜的表情。

這件背景中環繞著熱帶闊葉植物與花朵的作品，卻是以非常歐洲基督教的主觀處理的畫面。

高更是在用基督教的觀點看待毛利人的信仰嗎？

高更的繪畫形式改變了，他的畫作有了熱帶的風景，有了當地土花布大膽的裝飾風格，有了毛利土著褐黑的膚色……

然而，高更一定意識到自己擺脫不掉根深柢固的歐洲白人的意識形態。

殖民文化並不是在行銷外在的生活形式，殖民文化更是要徹底取代被殖民者的精神信仰。

高更能夠滿意毛利人扮演起基督教「聖母」與「聖嬰」的角色嗎？

或者，一系列高更在大溪地的創作只是不斷地把他推到更矛盾尖銳的主題──究竟什麼是真正的「殖民」？

一八九二年，高更面臨著巨大的挑戰！

他創作了被藝術史家爭論不已的偉大作品──亡靈窺探（Manao Tupapau）。

Tupapau是毛利語中的「亡靈」，類似一般民間說的「死神」。

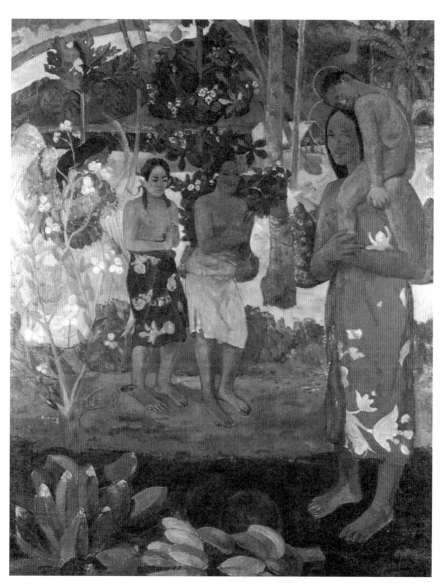

瑪利亞

1891　113.7×87.7 cm　美國紐約大都會博物館

高更的繪畫形式改變了，他的畫作有了熱帶的風景，有了
當地土花布大膽的裝飾風格，有了毛利土著褐黑的膚色。

　　毛利人懼怕「亡靈」，尤其在黑夜，他們覺得「亡靈」在黑暗中窺探，好像等待機會把生靈帶走。

　　所以毛利人晚上總留一盞燈，一點火光，使「亡靈」無法下手。

　　一八九二年，高更給他已經十六歲住在丹麥的女兒艾琳寫毛利人的故事、傳說、寓言，後來編輯成「給艾琳的筆記」，其中有文字，也有插圖敘述這個傳說。

　　高更在一八九六年六月與毛利族一個十三歲的少女同居。這個少女叫蒂阿曼娜（Tehamana）。

　　在高更重要的筆記小說《Noa Noa》中，他給這個少女取名蒂蝴拉（Téhura）。

　　《Noa Noa》裏寫到的一個情節正是高更在「亡靈窺探」中表達的畫面——

　　高更新婚不久，一個人深夜從帕匹地回家。

　　深夜回到家中，一片漆黑，他走進屋子，劃了一根火柴。

　　剎那間他看到新婚不久的蒂蝴拉全身赤裸，趴在床上，側著臉，流露出極其恐懼害怕的神情。

　　高更忽然想到毛利人懼怕亡靈，懼怕死神，懼怕黑暗的習俗。

　　高更似乎看到全身黑衣的亡靈在窺探少女，亡靈就在屋內，這麼近，少女豐美青春的肉體岌岌可危。

　　高更以這個事件為主題創作了「亡靈窺探」。

　　全身赤裸的少女胴體黑褐豐腴，飽滿如初熟的果實，她俯臥在白色的床單上，側面的臉露出黑白分明驚恐的眼神。

　　床後黑帽黑袍的男人，似乎臉上戴著面具，正在凝視著床上的女子。

　　「亡靈」的頭頂上端有高更書寫的毛利語拼音Manao Tupapau。

　　高更也給他在哥本哈根的妻子梅娣的信上談到這張畫，談到毛利女人對「亡靈」的懼怕，提到他在畫中用到的色彩的關係。

　　高更在給女兒、妻子，或筆記小說等不同的地方對「亡靈窺探」的敘述不完全相同。

「亡靈窺探」像一個謎，一個猜不透的謎。

高更占有了一個毛利少女的肉體。

他彷彿在進入一個土著女子肉體的過程裏試圖完成他自己「淨化」的儀式。

一個歐洲白人，一個男性，一個殖民者，少女的肉體正是他「殖民」的對象嗎？

許多社會史家，後殖民論述者，女權主義者都在議論這件作品。

畫中女子肉體與所有歐洲藝術史上的裸女都不一樣。從提香（Titian）的「烏爾比諾維納斯」一直到馬奈的「奧林匹婭」，歐洲的女性裸體都是正面的，愉悅的，自信的。

毛利少女如此驚慌恐懼，如同大難臨頭，無處躲藏。

高更用毛利人的「亡靈」傳統解釋少女的恐懼，然而，謎語的深處會不會是少女對高更的懼怕？

歐洲的白種男子在殖民時代的島嶼會是另一種「亡靈」的逼近嗎？

少女肉體的姿態是非常性愛的，高更新婚後，這少女即是以這樣的肉體姿態供養她歐洲的白人男子主人吧！

一件作品，糾結了解不開的謎，使藝術史爭論不休。

也許，重要的並不是結論，而是高更真實記錄了他與一個土著女性間的關係，充滿了多面相的矛盾，欲望，愛恨，生死，文化的溝通與誤解，占有與背叛……

高更自己也不能完全解讀，他只是沒有退路地進入自己失控的儀式之中。

而他把這樣的失控書寫了下來，寄給女兒，寄給妻子，他被許多女性主義者指控，認為他對歐洲妻子兒女的背叛竟然毫不掩飾。

然而，如果掩飾，會是更自省的高更嗎？

高更在「亡靈窺探」裏把自己推到決裂的關口。

一八九二年三月他寫給妻子梅娣的信上說：

「妳說我錯了，我不應該遠離藝術的中心（指歐洲）。

不，我是對的。長久以來，我知道我要做什麼，我為什麼要這麼做。

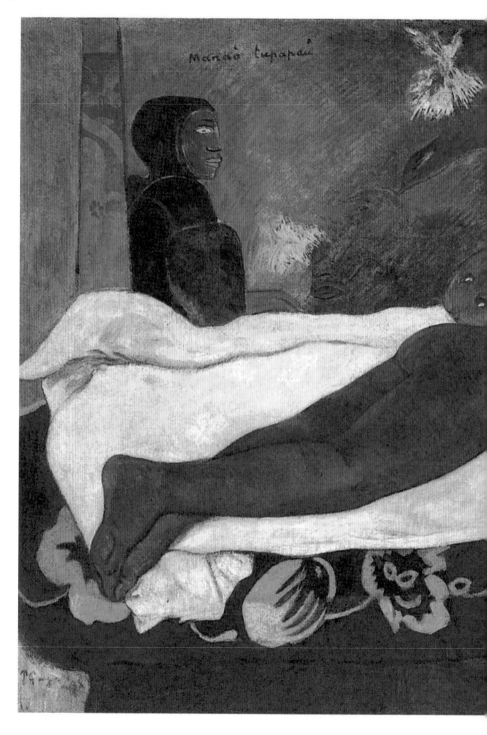

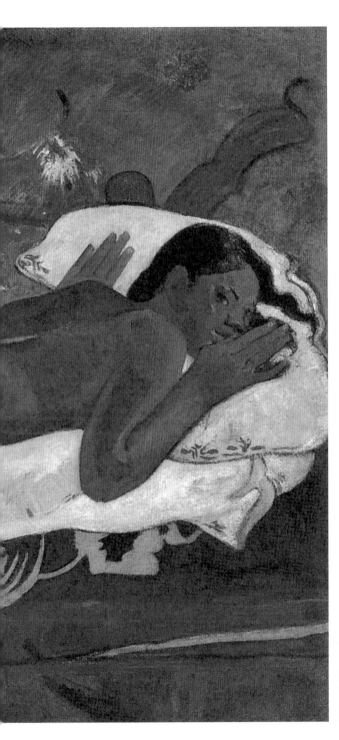

亡靈窺探

1892　73×92 cm
美國紐約州水牛城諾克斯美術館

高更似乎看到全身黑衣的亡靈在窺探
少女，亡靈就在屋內，這麼近，少女
豐美青春的肉體岌岌可危。

我的『藝術中心』在我自己的腦中，不會在其他地方。

我夠強，不會被其他人左右自己。

貝多芬又聾又瞎，切斷了所有的干擾，他的作品才如此獨特純粹──」

高更活在這樣的孤獨中，一個俯臥在床上的少女的肉體，他可以占有，或者他更知道自己無從占有，肉體其實屬於「死神」，少女如此，他自己也如此。

高更愈來愈貼近大溪地最原始的宗教信仰，他此後的繪畫其實不再只是藝術形式的革命，而更是哲學信仰上巨大的顛覆。

▌女性肉體與神祕巫術

無可諱言，在大溪地時期，高更畫作重要的主題之一是土著的女性肉體。

這些肉體的書寫方式完全不同於歐洲當時的主流藝術中的女性，也不同於高更之前在歐洲的女性繪畫。

一八八四年曾經畫過在哥本哈根穿著晚禮服的妻子梅娣，在高更的筆下，歐洲上流社會盛裝的淑女有一種禮儀的優雅。如同當時歐洲許多女性的肖像畫，誇耀著流行服裝、飾品、髮型，也誇耀著一個文明社會中塑造出來的教養與儀態。

不到十年，一八九二年，高更在大溪地畫下的女性，變成赤裸的肉體書寫，原始而大膽的肉體，沒有任何文明的裝飾，她們或躺或臥，或閒坐海邊。她們肉體的富裕是熱帶茂盛叢林的一部分，我們似乎在高更的畫裏嗅到一種濃郁的肉體的氣息，蒸騰著炎熱的太陽，汗液的排洩，那肉體不再只是被服裝、飾品、香水裝扮起來的文明的假象，這肉體回到原始的自然之中，是百分之百純粹的肉體。

那肉體如此強烈，當高更的畫作回到歐洲白人的世界，使文明中的人忽然警覺，自己的身體多麼蒼白、貧乏，多麼沒有生命真實的力量。

「妳嫉妒嗎？」（Aha oe feii）

一八九二年，高更畫了兩名裸體的土著女性肉體，一名躺在後面，她的肉體彷彿變成大地的一部分，被陽光照得很亮的金紅色的土地，與土著金褐色的肉體同樣豐厚富裕。

踞坐在前方的女性，在黑色的長髮上戴著一串蕃樐花編成的花冠。

她們沒有流行的服裝，沒有飾品，她們有的只是隨開隨落的帶著濃烈香味的鮮花，如同她們自己的肉體，是上天最珍貴的果實。

「妳嫉妒嗎？」

高更在畫面上直接書寫毛利的拼音語言，這個題詞充滿隱喻性，「誰在嫉妒呢？」「嫉妒誰呢？」

高更在如此富裕的肉體前感覺到歐洲文明的危機嗎？感覺到自以為是的驕傲自大的歐洲殖民者內在不可言喻的脆弱嗎？

高更不會用理智的語言來說明，高更畫面上的毛利語題詞是一個謎語，像一個神祕的符咒，只有在巫術的文化裏才能感知的密碼。

高更對土著女性肉體的書寫正是一個巫術的密碼。

巫術密碼是文明邏輯解不開的。

因此，高更與十三歲的土著少女的婚姻，被殖民主義論述探討，被女性主義學者探討，高更在文明社會的邏輯裏，像一個病態的戀童症與男性沙文主義的惡魔。

在精神病院受躁鬱煎熬的梵谷可以博得人們同情（不關痛癢的同情）。

然而高更的行為，或許是文明社會背棄倫理、人性的最不可饒恕的範例。

高更沒有辯白，他的畫作只是一次神祕的巫術的儀式。

如同許多原始部落，巫師挑破處女膜，用處女的血獻祭，巫師在用最美的女性肉體獻祭。

文明社會視為野蠻、殘酷、非理性的行為，在巫術原始的文化裏卻可能有著不能懷疑的神聖與崇高。

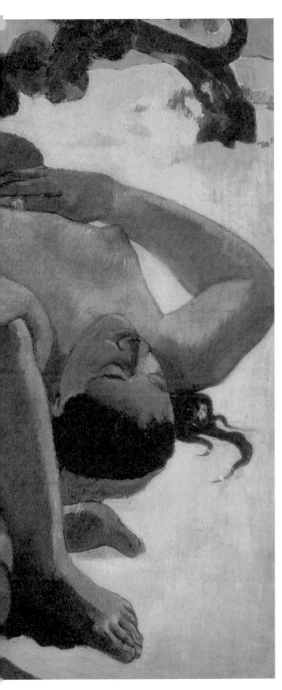

妳嫉妒嗎？
1892　66×89 cm　俄羅斯莫斯科普希金博物館
她們自己的肉體，是上天最珍貴的果實。「妳嫉妒嗎？」

「Parau na te Varua ino」

那個被翻譯成「魔咒」（words of the Devil）的題詞，其實，即使「翻譯」，文明中的人仍然無法理解。

「魔咒」能夠被理解就不再是「魔咒」了。

許多神祕宗教仍然保留著「咒」的語言，因為那是理智無法達到的領域。

「魔咒」裏一個毛利少女赤裸裸站著，她的肉體似乎被「窺探」著，少女有點驚慌，有點恐懼，她左手用一塊白布遮住女陰的部位，眼神裏意識到有什麼力量在她背後「窺探」。

背後是一名穿藍衣的男子，圍著黑頭巾，臉像一張面具，沒有表情，他跪坐著，像一尊神像。

「亡靈」再次出現。

每當有少女豐美青春的肉體，就有「亡靈窺探」。

高更的畫作一次一次進行著毛利民族的神祕巫術儀式。

那使文明社會的人看不懂，無法理解，卻又著魔般迷戀的高更的美學，正是一句解不開的「魔咒」。

高更用原始文化的「魔咒」徹底瓦解歐洲文明社會的理性。

高更甚至用這樣的「魔咒」試圖救贖他在哥本哈根的妻子與女兒。

把「亡靈窺探」中新婚的土著女人畫像解釋給妻子梅娣與女兒艾琳聽，在文明的社會，無論如何是無法被接受的。高更背叛歐洲社會的倫理，顛覆世家的家庭關係，他與文明社會的決裂關係也許比梵谷更絕對。

梵谷的對抗文明世俗社會，最後是把自己囚禁在精神病院，離群索居，而高更卻是徹底改換自己的文明體質，他藉著大溪地的原始「魔咒」，藉著女性肉體的獻祭般的神祕性，使自己完全與歐洲文明區隔開來。

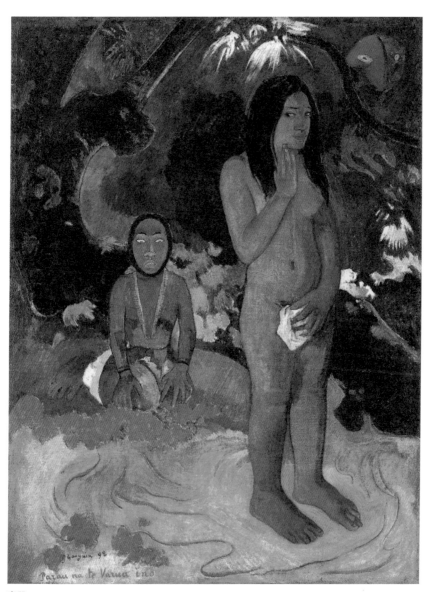

魔咒

1892　91.7×68.5 cm　美國華盛頓國家畫廊

高更的畫作一次一次進行著毛利民族的神祕巫術儀式。那使文明社會的人看不
懂，無法理解，卻又著魔般迷戀的高更的美學，正是一句解不開的「魔咒」。

NOA NOA——嗅覺之香

　　一八九三年，高更的「魔咒」從繪畫、木刻，蔓延到他的文字書寫，他發表了一系列在大溪地的個人筆記，取名叫「諾阿·諾阿」。

　　「Noa Noa」是毛利古老的語言，描述一種花的香味，一種生命的嗅覺之香，那香味在空氣中存在，在人的嗅覺裏存在，但是看不到，摸不到。

　　那香味在記憶裏，在嗅覺的最深處永遠不會消失，就像古老的「魔咒」，可以使生命復活，可以使衰老重回青春，可以使憂愁變成喜悅。

　　高更念著「Noa Noa」，像印度古老的魔咒一唵一迴盪成空中巨大的力量。

　　他在《Noa Noa》一開始談到剛剛抵達的帕匹地，那個充滿了歐洲殖民政府官員、士兵、商販的村落，他厭惡極了，他說：

　　「這是歐洲——我一直努力要逃離的歐洲。

　　在愈來愈嚴重的殖民主義的自大、裝腔作勢的氣氛裏，虛偽、粗鄙，漫畫一樣可笑。我們的習俗、時尚、道德禮儀，我們荒謬的文明。」

　　高更如此批判著歐洲殖民文化的偽善虛假本質。

　　高更在《Noa Noa》裏記錄了一八九一年六月他剛抵達大溪地島，島上國王蓬瑪雷（Pomaré）逝世的情景。蓬瑪雷是毛利族最後一個土著君王，在強勢的法國殖民者壓迫下，他在一八八〇年交出了政權，大溪地島正式成為法國殖民地，由法國派總督治理，土著人民的權力完全被剝奪。

　　高更藉著蓬瑪雷國王的葬禮描寫了失去尊嚴的種族沉默的悲哀，特別是他仔細記錄了喪偶的皇后瑪柔（Maraii）的「雕像一般尊貴的種族」特徵，粗厚的軀體，寬容而溫和的表情，高更在她身上看到一個被剝奪了權力的毛利貴族沒有喪失的尊嚴。

　　《Noa Noa》像是高更替所有歐洲白種殖民者書寫的懺悔錄。

高更大溪地筆記
《Noa Noa》木刻版畫

1893　35.5×20.5cm　美國紐約現代美術館

高更在《Noa Noa》中從觀察毛利最後一個國王的葬禮，一直到他愈來愈深入島嶼民間生活的種種，像一部最詳實的人類學記錄。

在文明社會可以輕易用「錢」買到的食物，當高更深入到島域內部，他記錄著：當地人的食物，就在山上，在高高的樹上，在海裏。

樹上的果實，海中的魚蝦貝類，都是食物。

但是你必須勞動！必須走很遠的路，爬上樹梢採摘果實，或者潛入海底捕撈魚蝦。

當地的人扛著沉重的食物走很遠的山路，回到村落，他們看到高更沒有食物，他們高聲召喚高更，高更看懂他們的手勢，他們說：來吃啊——

高更肚子很餓，也覺得羞恥，覺得自己不應該「不勞而獲」。

高更以原始社會的價值批判了自己文明的價值。

「不多久，一個鄰居的孩子靜悄悄把包在新鮮葉子裏處理乾淨的食物放在我的門口——」

《Noa Noa》書寫著高更如何從一個歐洲白人的文明轉換自己的過程。

吃完鄰居的食物，不多久，一個男子走來問高更：「Paia？」

高更聽不懂，但他知道那意思是：「你喜歡嗎？」

「Paia」對異文化的人是「魔咒」，但高更逐漸進入了這「魔咒」的世界。

他的筆記叫《Noa Noa》，他用「魔咒」的語言向歐洲的同胞告白。

高更認真工作著，做筆記，畫速寫，素描風景與人物。

他注意到自己畫中色彩的改變，他敢於用大膽的紅與藍去勾畫植物，他敢大膽用金色表現陽光下閃耀的溪流，他發現，歐洲的畫家是隔著距離在看原始的風景，因此無法使色彩強烈地在畫布上撒野。

高更的改變不純然是畫風的改變，《Noa Noa》也許是更重要的心路歷程，使我們可以看到一個徹底改換自己體質的高更，如何重建他的生命美學。他說：

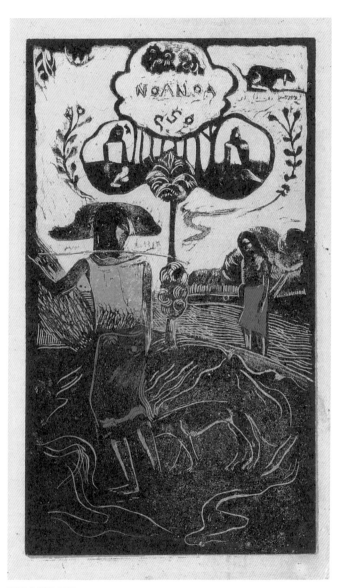

高更大溪地筆記
《Noa Noa》木刻版畫
1893　美國紐約現代美術館

（上左至右）大溪地人的照片以及水彩畫

（下左至右）戴十字架的大溪地女孩照片、木刻版畫殘片和水彩畫

約1892年　法國巴黎羅浮宮

（上左至右）
複製「瑪奧里人的古老宗教書」的〈情人〉水彩畫
高更大溪地筆記《Noa Noa》手稿之一
高更大溪地筆記《Noa Noa》插圖
約1892年　22.5×18 cm　鋼筆、水彩

（下左至右）
高更大溪地筆記《Noa Noa》插圖

「每天進步一點，最後我愈來愈懂他們說的話。

　　我的鄰居（有三家比較近，其他的有一段距離）幾乎把我當自己人了。

　　我赤腳走來走去，每天接觸土地、岩石，愈來愈靈活。

　　我幾乎不穿衣服，愈來愈不怕太陽曬。

　　文明離我愈來愈遠，我開始頭腦單純了。

　　我像動物一樣活動，十分自由──」

　　高更使自己還原到土地，自然的生存之中，他使自己從現代文明中解放出來，還原成一個簡單的人類──沒有種族、階級、文化差異的單純的人類。

　　《Noa Noa》中有許多令人覺得像詩句的片段：

　　有一天，高更想找一塊木材做雕刻，一塊完整沒有空洞的實心木頭。

　　他鄰居的年輕男子說，要越過一座山，他知道有這樣的樹。

　　他們在清晨出發，翻山越嶺，山路崎嶇坎坷，高更發現自己走得狼狽。在茂密的叢林裏，瀑布嘩嘩流著，他們走進島嶼的中心地區。

「我們除了下體圍一塊布，全身赤裸，手上拿著柄斧。

　　完全寂靜，只有水沖擊岩石的喧嘩，單調重複著。

　　我們，兩個朋友，他還很年輕。而我，身體與心靈都已經衰老了。

　　衰老，因為文明的禮教，因為失去了幻想。

　　他像動物般彈性的身體輪廓如此完美，他走在我前面，像森林，沒有性別，卻如此迷人──

　　這樣的青春，這樣完美和諧的自然環繞四周，散發著美，散發著香味（Noa Noa），滋養著藝術家靈魂──

　　我有犯罪的衝動，一種無以名之的欲望，一種邪惡的召喚──

　　他無法了解，我獨自背負著這邪惡念頭的負擔，整個文明用邪惡的思想教育我成長。

　　我們到達了目的地──在峭壁一端，一片糾結的樹叢中，有

幾棵我要的黑檀木，伸著巨大的枝幹。

我們粗野地用斧頭砍樹，砍伐一段適合我雕刻的枝幹。

我猛烈砍擊，雙手滿是鮮血。

亂劈猛砍，滿足著發洩暴力與摧毀什麼的快感。

是的，我真的摧毀了什麼，所有那些文明在我身上的殘留。

回家的路上，我十分平靜，感覺從此以後我變成完全不同的人——一個毛利人。

我們兩人滿心歡喜扛著沉重的木材，他在前面，我安靜地欣賞著我年輕朋友完美的軀體——」

記錄在《Noa Noa》中這一段是高更轉換自我重要的告白。

尋找黑檀木像是一個儀式的開始，那年輕的毛利男人的身體，引發高更「邪惡的欲望」，他自覺到歐洲文明禮教中毒之深。

在漫長的山路裏，他一步一步還原到自然，還原到還沒有「性的邪惡」的原始歲月。

在砍樹的勞動力，他還原到最本質的生存，樹被砍倒，雙手是血，正像是儀式獻祭的高潮。高更重新平靜了，他身體裏從文明禮教來的「邪惡的念頭」一起被砍倒了。

他與一個年輕的毛利男子扛著黑檀木回家，一面走一面欣賞男子完美的肉體。

我們大概可以想見脫胎換骨的高更如何更進一步摧毀文明的束縛。

▍Tehamana 新婚的妻子

高更的大溪地筆記《Noa Noa》或許是解讀他的繪畫最好的註解。

《Noa Noa》像一段一段謎語般的「魔咒」。

當高更敘述他與毛利年輕男子上山尋找黑檀木時，他描寫了男子肉體的美，他描寫那青春肉體分泌著的氣味，他用到了Noa Noa這個毛利土著語言。

　　因此，Noa Noa並不只是指花的芳香，而是一種生命青春的氣息，Noa Noa裏有著強烈的肉體的祕密，彷彿可以使人返老還童的符咒。

　　因此高更眷戀的或許並不是性愛本身，而是透過性愛使肉體復活的一種神祕儀式。

　　因此，他迷戀過那走在山路上年輕男子的肉體，他也迷戀躺臥在海邊沙灘，在草地上年輕女子的肉體。

　　高更在《Noa Noa》中敘述到他的新婚，對文明世界中的人而言，讀起來或許的確如「魔咒」。

　　我們生活在一個牢固的倫理世界，父母、妻子、丈夫、兒女，結構成一個不容懷疑的「倫理」結構。

　　但是，會不會對高更而言，他的鄙棄文明正是要動搖這倫理的頑固性。

　　高更在丹麥有一個法律上註冊的妻子，以及五名兒女，倫理的結構而言，高更是丈夫，也是父親。

　　走在大溪地愈來愈深入的山區，文明愈來愈遠，《Noa Noa》裏的高更也似乎更離棄了文明中的倫理。

　　下面一段記錄也許是很令倫理世界中的讀者驚悚困惑的吧──

　　「──我沿著東海岸走，這裏不太有歐洲人來。

　　我到了法翁（Faone），在伊地亞（Itia）之前的一個小社區。

　　一名土著叫我：『嗨，作人的人（他們知道我是畫家），來跟我們一起吃飯。』

　　我走進屋子，有幾名男人、女人、小孩聚在一起，坐在地上，聊天，抽菸。

　　『你到哪兒去？』一個約莫四十歲的漂亮女人問我。

　　『我去伊地亞。』

　　『去做什麼？』

　　一個念頭閃過，我回答說：『去找一個女人。伊地亞有很多漂亮女人。』

　　『你要一個女人？』

與高更同居的大溪地女子蒂蝴拉

1891—1893　木雕

『是。』

『如果你喜歡，我給你一個，她是我女兒。』

『她年輕嗎？』

『她漂亮嗎？』

『她健康嗎？』

『好，去帶她來給我。』

婦人去了大約一刻鐘，人們給我毛利人吃的野香蕉和魚蝦。婦人回來了，後面跟著一個高個子少女，手中拿著一個小包裹。

少女圍著極透明的粉紅色細麻布，她金色皮膚的肩膀手臂都清晰可見。胸前突起堅實的奶頭。

她甜美的臉特別朝向我，島嶼上從來沒有人這樣對待我。

她濃密蜷曲的頭髮輕微顫動，在陽光裏閃成一片歡悅的金黃。人們告訴我她原籍是東加（Tonga）。

當她坐在我旁邊時，我問她一些問題：

『妳不怕我嗎？Aita？』

『妳喜歡永遠住在我的小屋？Eha？』

『妳永不會厭煩？Aita？』

這就是一切了。我的心臟碰碰跳著，好像沒什麼感覺。她就橫躺在我前面的地上，把盛在香蕉葉上的食物捧給我。我餓了，羞怯地吃著。

這個女孩兒，只有十三歲——迷戀我，又害怕我。她未來將會如何？

這個婚約如此倉促，好像簽了約，卻對這簽約猶疑著——我，幾乎已經是老人了。」

完整地抄錄高更《Noa Noa》中這一段婚事敘述，或許是為了可以更認真體會這樣一次婚姻對高更的「儀式性」意義。

許多人批評高更，因為這「儀式」對他在哥本哈根的妻子梅娣不公平，也對這十三歲的毛利少女不公平。

是的，高更在晚年出版了這一冊日記式的私密文件，他或許希望更多人參與這個「儀式」的議論。

　　在許多原始的文化中，「儀式」是嚴肅而神聖的，卻沒有任何理性與邏輯可言。

　　高更通過「進入」一個土著女性的肉體的「儀式」，救贖他自己。

　　在法文書寫的《Noa Noa》中，高更說：我要一個女人。他用的是法文的femme，同時有「女人」與「妻子」的意思，但是在英文版本中，用的是Wife，只有「妻子」的意義。

　　「妻子」是倫理與法律上的配偶，相對的詞語是「丈夫」；「女人」是自然中的異性，相對的詞語是「男人」。

　　高更試圖尋找單純男人與女人的關係嗎？

　　他的大溪地探險並不只是外在形式的放逐與流浪，他在進行另一種肉體與靈魂的探險。

　　只有肉體與靈魂的探險會成為「儀式」。

　　《Noa Noa》中高更新婚的一段是他創作「亡靈窺探」最好的文字註解。

　　高更也為《Noa Noa》的出版製作了很多版畫插圖，這些版畫與文字書寫都是高更給予二十世紀歐洲人最珍貴的人類學筆記，歐洲後殖民時期的論述也從這樣誠實的筆記開始。

描摹馬爾濟群島的雕刻圖紋
12.5 x 13 cm　鉛筆、水彩

▌一八九四·重回巴黎

　　高更的第一次大溪地之旅，從一八九一年六月到一八九三年五月，大約停留了兩年。

　　為了尋找原始蠻荒之美的高更，其實在這一次異域之旅中仍然充滿了矛盾。

　　在他的作品中，大溪地像一個美麗的天堂，一個不食人間煙火的世外桃源。

　　現實的生活當然不是如此。

　　高更試圖使自己從一個文明社會的歐洲人變成當地土著的努力，也可能要比他在《Noa Noa》筆記裏的描述要複雜得多。

　　他對歐洲有著強烈的鄉愁，他一封一封的信，寫給妻子梅娣，寫給畫家、詩人朋友，都說明在異域島嶼上致死的寂寞。

　　而且，他帶去的錢花完了，他以為在大溪地的畫作可以引起巴黎人的興趣，可以賣一些畫，有一點收入，但是結果並沒有預期那樣理想。

　　一八九三年八月左右，高更抵達馬賽，轉往巴黎，他以為會有許多藝術界的朋友，年輕的畫家來迎接他，彷彿一個遠遊歸來的英雄，但是，他的預期也落空了，沒有人在意他的大溪地經驗，沒有人在意他的歸來。

　　十一月，他在巴黎杜蘭·胡埃畫廊（Durand-Ruel gallery）展出四十件以大溪地為主題的作品，包括了他兩年大溪地生活的重要創作。

　　巴黎的都市人是如何看待高更的作品呢？

　　那畫中的風景，熱帶的棕櫚，闊葉的叢林，那些飽滿的香蕉、檬果，多汁而帶著濃郁的甜香。

　　那些無所事事閒坐在海邊的女人，赤褐金黃的皮膚，鬢邊簪著一朵白色的蕃櫚花，豐厚的肉體，圍著赤紅的大花布裙，赤裸的腳掌。

　　這張畫的題目是「Nafea Faa Ipoipo」，高更當然會用法文註解成──妳何時要嫁人？

妳何時要嫁人？

1892　105×77.5 cm　瑞士巴塞爾藝術博物館

無所事事閒坐在海邊的女人，赤褐金黃的皮膚，鬢邊簪著一朵白色的蕃櫚花，
豐厚的肉體，圍著赤紅的大花布裙。

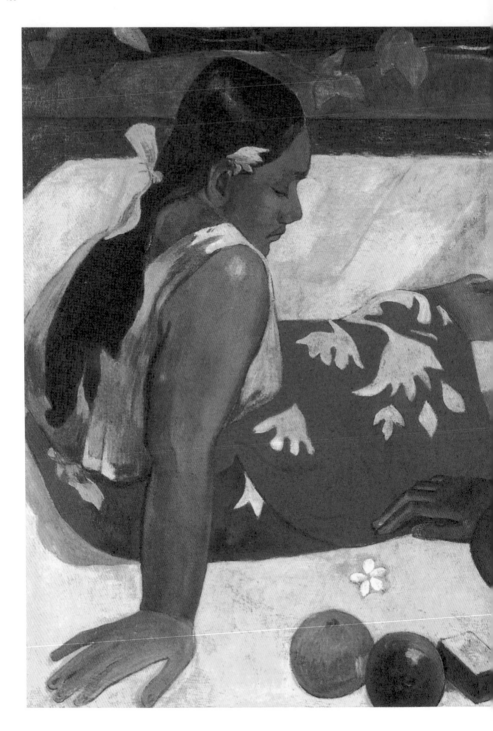

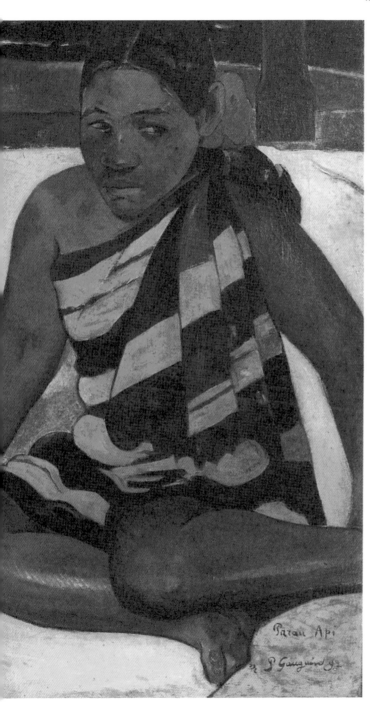

今天有何新聞？

1892　67×92 cm
德國德勒斯登國家藝術收藏館

在一個完全不同的生活裏，高更
不知不覺徹底改變了自己，他的
繪畫風格粗獷而大膽，常常用黑
線條快速勾勒他的主題。

　　但或許對大部分當時巴黎的群眾而言，沒有很多人對高更的「魔咒」感到興趣。

　　他們有的也許只是對遙遠異鄉情調的原始文化，有一點點觀光客式的好奇感吧！

　　以這兩年的作品來看，高更在一個完全不同的生活裏不知不覺徹底改變了自己，他的繪畫風格粗獷而大膽，常用黑線條快速勾勒下他的主題，隨後以直接的原色平塗在黑線的輪廓中。大塊大塊的平塗色彩如同剪紙，色塊與色塊直接對比，正是稍後馬諦斯（H. Matisse）在二十世紀初建立野獸派的來源。

　　平塗的色塊有時是強烈的陽光，像「今天有何新聞？」（Parau Api）裏，襯托著兩個女子輪廓的是明度很高的檸檬黃，是一種強烈日光的反射，使日光中的物體變得像安靜的雕塑，雕塑的形體裏飽和的紅、白、橘黃變成各自獨立的色塊，它們像是不屬於任何形體，還原成最自由也最本質的色彩。

　　「持斧的男子」在不同的畫中出現，雙手高舉班斧，正在伐木，全身透露赤褐色的健康軀體，下腰圍著一塊藍底的花布，他使人想起《Noa Noa》中與高更一起走山路去尋找黑檀木的年輕毛利男人。他的腳下水紋迴蕩，完全是東方繪畫裏書法式的流動線條。

　　高更自由地採用不同文化的視覺符號，從日本的浮式繪，中國的扇面山水，印度的佛像雕刻，埃及古壁畫的人物造形，各種不同文明的來源，因為回復到了最原始的本質，回復到美的原點，對高更而言，都沒有了界限。

　　一件「沐浴女子」可以看到高更在繪畫形式上單純簡潔美學的極度成熟。

　　背對畫面一個頂天立地的豐碩女體，全身赤裸，左手抓著黑色的長髮，她自然地站立在綠色草地上，飽和的綠色，一大塊平塗的綠，很像中國唐代繪畫裏的青綠。

　　青綠對比著草地上一條大紅色黃花的布巾，黃色、紅色、綠色，如同完全被解放的愉悅的生命，像蠻荒裏寧靜而又飽滿的歌聲。

　　三名女子在溪流中沐浴，高更完全不管歐洲傳統繪畫的遠

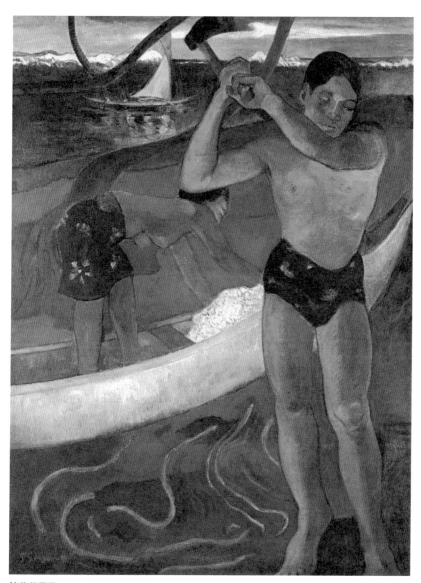

持斧的男子

1891　92×69 cm　瑞士私人收藏

他使人想起與高更一起走山路去尋找黑檀木的年輕毛利男人。
他的腳下水紋迴蕩，完全是東方繪畫裏書法式的流動線條。

近透視，他讓遠處對岸的綠色草地一樣被陽光照亮，比前景的青綠色明度還要高。

或許這件作品裏最迷人的是溪流的畫法，高更用深鬱的黑藍色畫出兩片青綠草地間幽靜的溪谷，而流水潺潺，他大膽用白色線條畫出流暢的水紋，完全是中國書法的線條性格。

這件「沐浴女子」打破了東方西方的隔閡，使人覺得有日本浮世繪的味道，又有中國書法的趣味，色塊與流動的線條構成畫面微妙的配合。

一張完全現代風格的作品，是二十世紀許多畫家創作的起點，野獸派的馬諦斯從這裏出發，表現主義的孟克（E. Munch）從這裏出發，立體派（Cubism）的畢卡索也從這裏出發，高更在十九世紀末總結的美學經驗事實上是許多二十世紀初藝術創作的養分。

而對東方畫家當然也發生了一定的影響，一九二〇年代到達巴黎的中國畫家常玉，他畫中的色彩與書法線條關係都顯然與這張畫裏的高更有不可分的關係。

「歡樂（紅狗）」（Arearea），有兩名女子盤坐在近景的草地上，一名吹著蘆笛，一隻紅色的狗走來。

寧靜的自然裏，綠色的草地與中景紅褐色的土地連在一起，最遠處有毛利人在向一尊巨大的神像膜拜。

整件作品的色彩使人想起古波斯的地氈，又使人想起日本宮廷婦人穿的織繡的大袖禮服，高更畫面的一塊一塊色彩像古老紡織或工藝作品裏的拼圖。

圖案化的風格被當時的評論家用了「景泰藍風格」（Cloisonism）來稱呼。

高更使歐洲的純藝術與民間傳統工藝有了更多互補養分的關係。

他在一八九二年畫的一張「近海邊」（Fatata Te Miti），可能是他運用圖案風格最明顯的例子。

畫中有三名毛利人，兩名較近的女子在戲水，有一名正解開圍在身上的布裙，走進浪濤中。

這件作品裏，人物似乎變得不重要了，高更以極特殊的方法表現波濤的起伏。

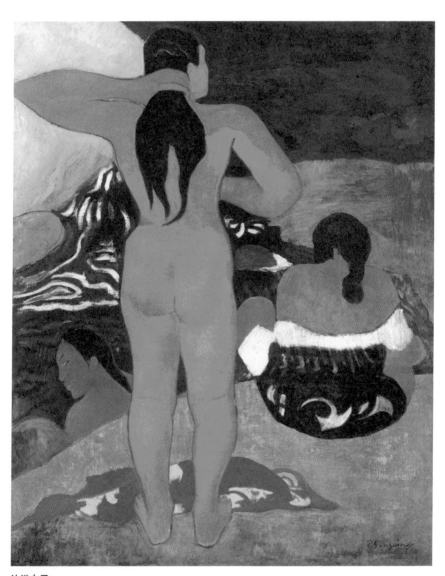

沐浴女子

1891-1892　109x89.5cm　美國紐約大都會博物館

這件作品裏最迷人的是溪流的畫法,他大膽用白色線條畫
出流暢的水紋,完全是中國書法的線條性格。

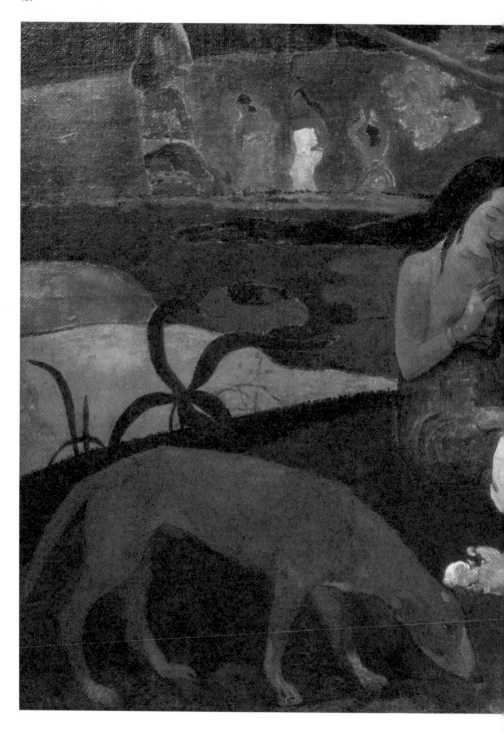

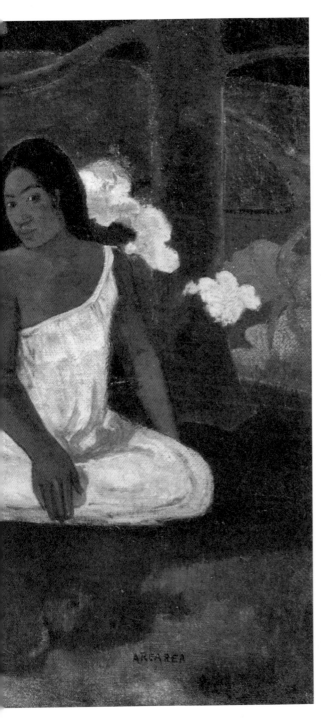

AREAREA

歡樂（紅狗）

1892　75×94cm　法國巴黎奧塞美術館

畫面的一塊一塊色彩像古老紡織或工藝作
品裏的拼圖。圖案化的風格被當時的評論
家用了「景泰藍風格」來稱呼。

166

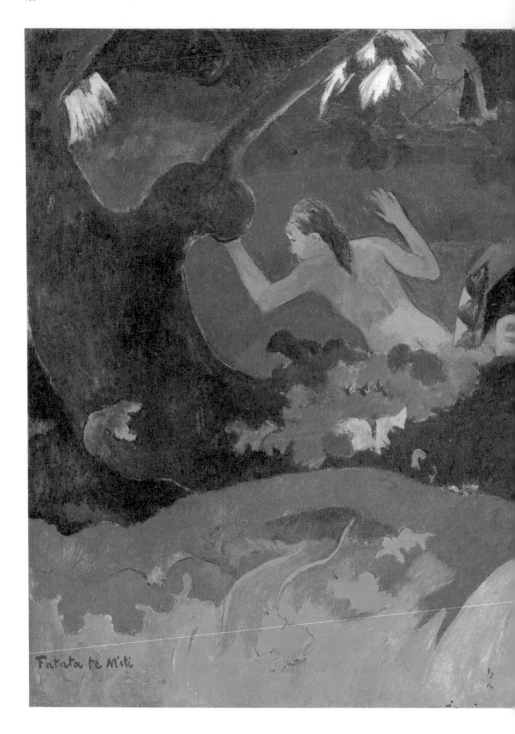

Fatata te Miti

　　波濤洶湧，在藍綠的海水裏激起白色的浪花。但是近海邊的浪濤迴旋，變成金黃、粉紫，像是落日的光在海面水上浮盪，又像是近海的植物的落花在水中浮沉，絢麗豐富的色彩如同土著植物染彩色鮮豔的大花布。

　　高更使風景畫離開了自然寫實，變成一種心靈裏的意象，彷彿夢境。

　　這一段時間，非常支持高更獨特美學的是文學界的朋友，像著名的詩人魏爾崙（P. Verlaine）、馬拉梅（S. Mallarmé），他們似乎更能從詩的意象上進入高更神祕而象徵的世界。

　　一八九三年為高更舉辦個展的也是一位詩人兼評倫家莫里斯（Charles Maurice 1861-1919），他對當時剛起步的象徵主義美學感興趣，無論在文學上、繪畫上，象徵主義都更強調繪畫不只是表象的視覺寫實，而更應該飽含豐富的心靈神祕的象徵隱喻。

　　莫里斯極力推崇高更的創作，為他的展覽寫評論，也為高更的「Noa Noa」做出版計畫。

　　當時已是法國詩壇泰斗的馬拉梅也極推崇高更，他著名的星期二沙龍，高更是常客。在去大溪地之前，高更還為馬拉梅製作了金屬版的肖像。

　　馬拉梅曾經翻譯愛倫・坡（Edgar Allan Poe）的一首詩「永遠不再」（Nevermore），啟發了高更靈感，創作了他一八九七年重要的一張畫，也以「永遠不再」命名。

　　高更使西方繪畫在前期印象派時期被去除的「文學性」、「詩意性」、「隱喻性」重新回到視覺美術中來。

　　他使繪畫的視覺中飽含神祕的、謎語般的象徵，使觀賞者有了更多視覺以外的想像空間。

　　詩人與文學家在高更的畫中找到書寫詩句的快樂，使視覺的美之外有了更多弦外之音的迴盪。

　　一九四〇年代中國敏感的作家張愛玲在畫冊上看到「永遠不再」，寫下了極為貼近高更的敘述：「像這女人。想必她曾經結結實實戀愛過，現在呢，永遠不再了。雖然她睡的是文明的沙發，枕的是檸檬黃花布的荷葉邊枕頭，這裏面有一種最原始的悲愴。……那木木的棕黃臉上還帶著點不相干的微笑。彷彿有面鏡子把戶外的陽光迷離地反映到臉上來，一晃一晃。」

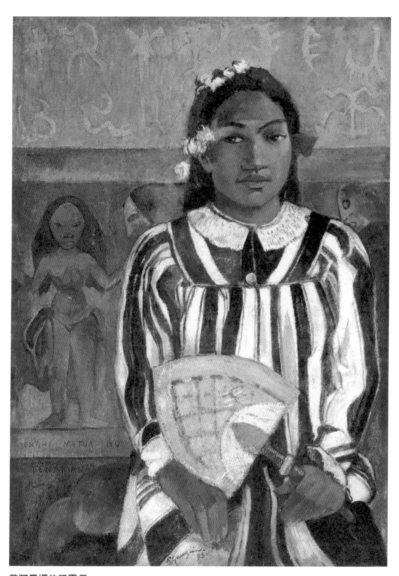

蒂阿曼娜的祖靈們

1893　76.3×54.3 cm　美國伊利諾州芝加哥藝術中心

高更為他的「女人」所畫的一張像。是高更在安慰蒂阿曼娜嗎？

或是高更在離開大溪地前為蒂阿曼娜找到祖靈的庇祐與祝福？

一八九三年，高更離開大溪地，重返巴黎之前，為他的「女人」蒂阿曼娜畫了一張像。

蒂阿曼娜穿著黑白條紋的歐洲服裝，手中拿著一把扇子。

一直以毛利土著的女性裸體出現的蒂阿曼娜在這張畫中有點奇特，一種拘謹，一種沉重的表情。好像在擔心什麼事情發生，正襟危坐。

蒂阿曼娜的背後有毛利人信仰中的祖靈神像，以及牆壁上符咒一般的象徵性的符號。

高更在畫上用毛利拼音寫了「Merahi metua no Tehamana」，翻譯出來是「蒂阿曼娜的祖靈們」。

是高更在安慰蒂阿曼娜嗎？

或是高更在離開前為蒂阿曼娜找到祖靈的庇祐與祝福？

高更畫中的隱喻不完全可以了解，也使他的繪畫像一首詩，可以有不同面相的猜測與解讀。

他在《Noa Noa》中寫到，他的回法國使蒂阿曼娜哭了好幾天。

一八九四年，回到巴黎的高更結交了另一位女人辛格列絲（Singalese），也叫爪哇安娜（Annah the Javanese）。

同年春天，他與安娜重回布列塔尼，因為與人爭吵，被一名水手用木器打碎了膝蓋，送到醫院治療。

這個「爪哇安娜」趁此機會，回到巴黎，把高更寓所的物件洗劫一空，從此不知下落。

腿傷養好，高更計畫再去大溪地。

他想賣一些畫給政府，沒有如願，勉強湊到一點旅費，一八九五年的六月再次遠赴大溪地，移居到島嶼西岸一個叫普那哇（Punaauia）的小村落，自己建造了小屋，找了一名十四歲的土著少女同居，少女的名字叫帕胡拉（Parura）。

高更持續創作，但身體狀況愈來愈差，在巴黎蒙巴那斯一次嫖妓感染了梅毒，膝蓋的傷也無法完全復元。

在極低潮的時期，傳來他未滿二十歲的女兒艾琳死亡的消息，一八九七年，高更曾試圖自殺，但他卻堅持活下來，創作他一生最偉大的作品——我們從哪裏來？我們是什麼？我們要到哪裏去？

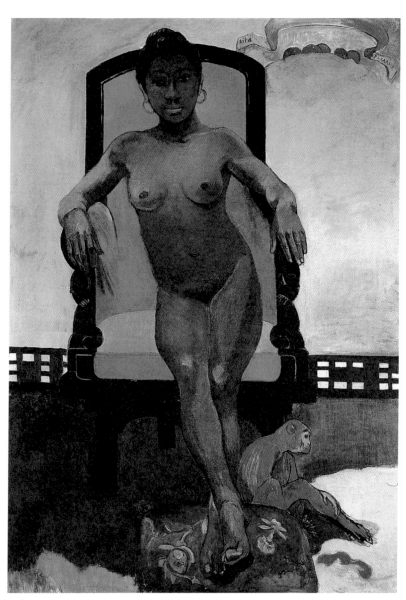

爪哇安娜

1894　116×81 cm　瑞士私人收藏

一八九四年高更回到巴黎結交的女人辛格列絲，又叫爪哇安娜，雖然有土著
的外表，卻有著文明社會的手腕。

▌一八九七・殘酷與夢境

　　一八九四年，高更創作了一件作品「神的日子」（Mahana no atua）。

　　畫面中央上方是一尊正面的毛利人巨大神像，置放在岩石高處，像一個神聖的祭壇，祭壇兩邊有吹笛子的樂手，有懷抱嬰兒的母親。

　　左側走來兩名白色長裙的女子，頭頂著籮筐，好像盛著祭拜的供品。右側是兩名紅裙的女子，似乎正在用舞蹈娛神。

　　前景是坐在水邊沐浴的女子，用手梳理著黑色長髮，雙腳浸在水中，水波蕩漾，搖晃成一片絢爛的天空和彩霞的雲影。

　　旁邊兩名赤裸的睡眠中的人體，蜷縮著，好像還在母胎中的嬰孩。

　　一八九四年高更其實在歐洲，他似乎是憑著記憶或手稿畫下了這張「神的日子」。

　　也許，隔著空間的距離，大溪地島嶼的種種變得更純粹完美，畫面如此寧靜諧和，彷彿夢境。

　　高更似乎愈來愈耽溺在自己的夢境中，沒有現實干擾的夢境，明亮的天空，潔淨的白雲，美麗的海洋，豐腴的植物，以及沒有一點邪念的女子的肉體，可以酣睡在你身邊……。

　　高更做著一個悠長而不願醒來的夢。

　　如同他每一次狂歡後沉睡在一個陌生的女子懷中，他好像又回到母胎，回到嬰兒的狀態，做著永遠不會醒來的夢。

　　「神的日子」是原始信仰的禮讚嗎？或者只是高更虛擬的一個不現實的夢境？

　　一八九五年，在巴黎的諸多不如意的事發生，一個長時間在異域荒野中生存的高更，一旦重回文明都市，他像一頭無法被馴服的野獸，不斷渴望女子肉體，與男人爭吵鬥毆，一切在大荒野中可能是「自然規律」的行為，卻在文明的都市變得難堪而尷尬。

　　高更要重回荒野——

　　一八九五年六月他回到了大溪地，在首府帕匹地（Papeete）短暫停留，就轉往更荒遠的西海岸。

　　他在普那哇自己動手建了一個小屋，帶著十四歲的土著女子帕胡拉共同生活，彷彿是一個無瑕疵的夢境。

　　他染患的梅毒使他的身體愈來愈糟，到了一八九七年，欠了一堆債，膝蓋破裂，梅毒纏身的高更，得知最鍾愛的女兒艾琳的死訊，他寫信給妻子梅娣說：

　　「她的墳墓在我身邊，在我淚水裏──」

　　高更在一八九七年年底自殺，沒有成功，他開始計畫一些野心龐大的創作，他想在生命的最後詢問生命最本質的問題：生命從何而來？生命究竟是什麼？生命要往哪裏去？

　　背負著這樣沉重的生命課題，高更苟延殘喘地活著。

　　為了最低的生活開銷，他跑到帕匹地殖民政府單位兼一個小職員的工作，一天賺六法朗過日子。

　　當他休假回到普那哇，他發現自己蓋的小屋倒塌殘破如同廢墟，被山洪衝垮，佈滿老鼠與蟑螂。

　　或許，這才是真實的「夢境」，高更一直在用美麗的畫面對抗著現實，我們在他的畫中看不到老鼠，看不到蟑螂，看不到他破裂的膝蓋骨與梅毒的膿瘡。

　　高更勾繪了一個完美的夢境，使人想入非非。

　　然而，人們似乎願意陶醉在他的夢境中，也永不醒來。

　　一八九七年，他創作了「永遠不再」。

　　「永遠不再」書寫在畫的左上角，下面是高更的簽名。

　　「永遠不再」是愛倫‧坡的詩，法國詩人馬拉梅譯成法文，高更在巴黎時常參加馬拉梅家每一星期的「星期二沙龍」，這首詩成為他在一八九七年陷入生命困境的記憶。

　　一個毛利女人側躺在床上，木雕的床，有小碎花的枕頭與床單。

　　女人的表情使人想起高更之前的作品「亡靈窺探」，特別是眼睛，彷彿驚慌或恐懼著什麼，彷彿在仔細偷聽，床的後面那兩個鬼祟的男子在交談什麼。

　　女子赤褐豐腴的肉體如此豐美，流動著金色的陽光，然而，我們不知道她為什麼驚慌。

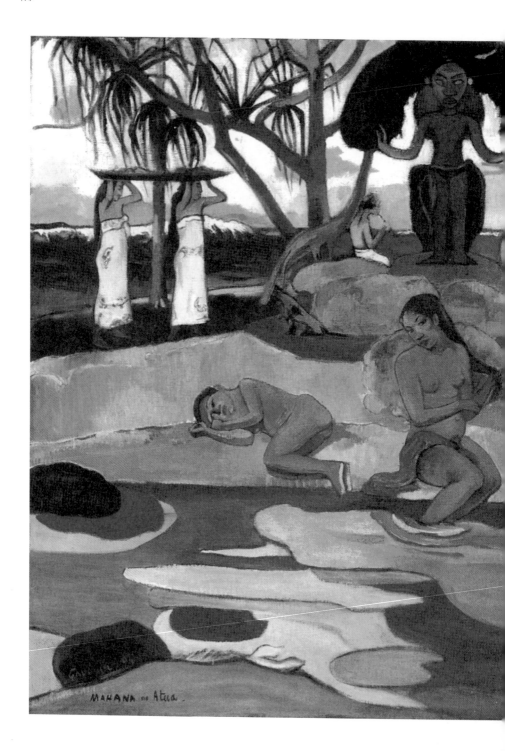

MAHANA no Atua.

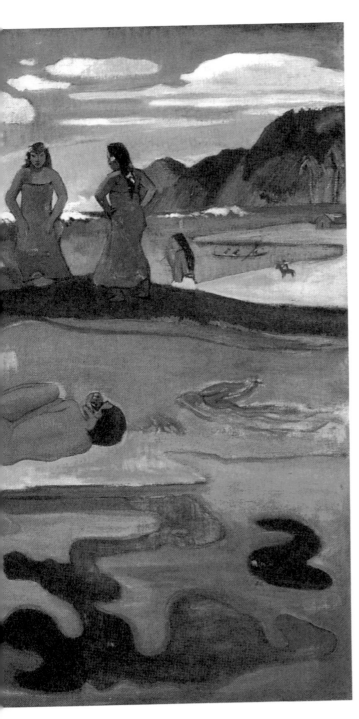

神的日子

1894　66×87 cm
美國伊利諾州芝加哥藝術中心

在歐洲的高更，似乎是憑著記
憶或手稿畫下這幅畫。也許，
隔著空間的距離，大溪地島嶼
的種種變得更純粹完美，畫面
如此寧靜諧和，彷彿夢境。

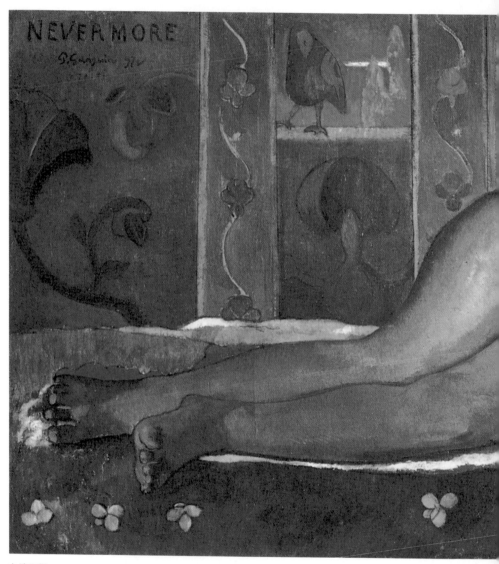

永遠不再

1897　60.5×116 cm　英國倫敦寇特藝術學院

畫面的懸疑、隱喻、神祕形成巨大的張力。高更似乎
已走進了他一直尋找的巫魔的最深處，毛利古老的神
魔都附身在他心靈之中了。

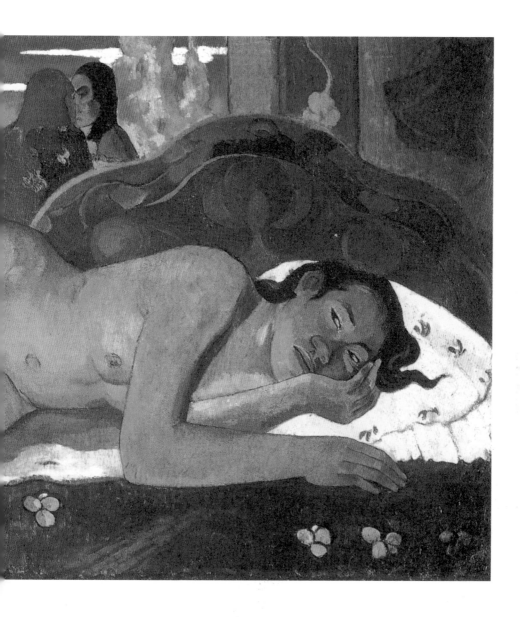

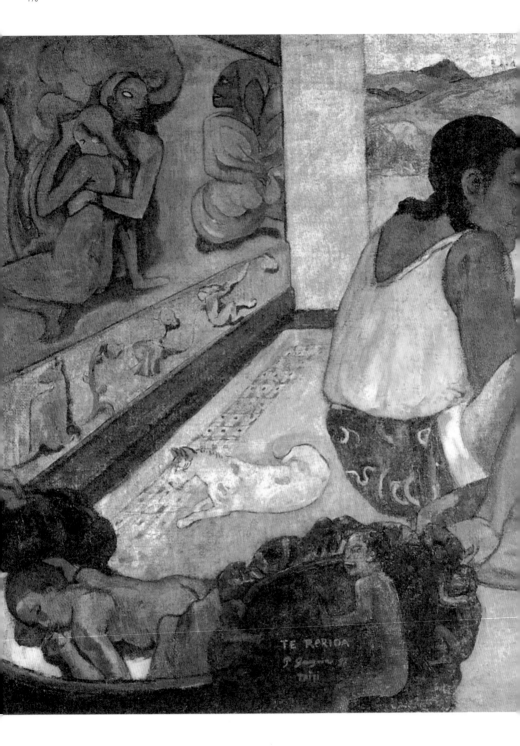

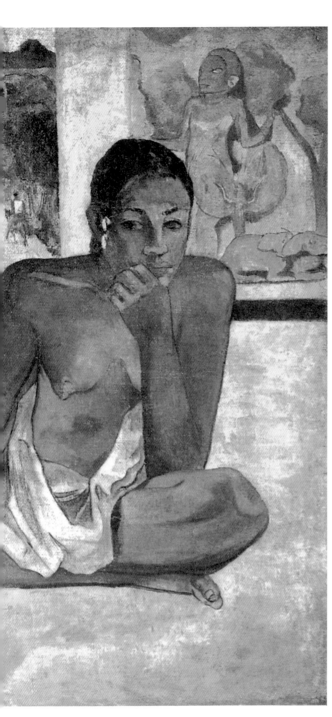

白日之夢

1897　95.1×130.2 cm
英國倫敦寇特藝術學院

所有現實的貧困、污穢、難堪、破敗，到了
極致，彷彿逼使那美學的夢境要更純粹，更
完整，高更創作了這幅動人的作品。

畫面的懸疑、隱喻、神祕，形成巨大的張力。

畫面後方的男子，一個戴著黑色頭巾的，正是曾經在「亡靈窺探」中出現過的「死神」。

高更覺得「亡靈」愈來愈近了嗎？那個毛利人害怕的「亡靈」正一步一步靠近他自己了。

高更似乎已走進了他一直尋找的巫魘的最深處，毛利古老的神魔都附身在他心靈之中了。

愛倫‧坡的「永遠不再」詩中描寫了一隻黑色的烏鴉。

這隻烏鴉停棲在窗台上，似乎窺視著床上的女人。

高更寫給朋友蒙佛瑞（D. de Monefreid）的信上說：

「這不是愛倫‧坡寫的烏鴉，這是惡魔的鳥——」

創作的領域像一個堅固的夢境的堡壘，在現實裏高更的小屋滿是老鼠蟑螂，破敗骯髒，而他仍然堅持在自己的夢境中畫出最美麗的作品。

而所有現實的貧困、污穢、難堪、破敗，到了極致，彷彿逼使那美學的夢境要更純粹，更完整，高更創作了他動人的作品「白日之夢」（Te Rerioa）。

一間牆壁上佈滿了神祕繪畫的小屋，兩個女人坐在屋中，一個女人側坐後方，一個正面看著畫面，她袒露著豐碩的乳房，盤坐著，若有所思。

畫面左下角一個木雕的古老小床上俯臥沉睡著一個嬰孩。

小床上高更書寫著毛利語——Te Rerioa。

小屋的門外有一條遠去的小路，小路上一名白衣騎士正緩緩騎馬離去。小路通向一片廣闊的熱帶的田野。

高更在給蒙佛瑞的信中說：

「白日之夢——這是畫的題目。
在畫裏一切都像是夢境，
是一個嬰孩嗎？是一個母親嗎？小路上的是騎士嗎？
或者，一切都只是畫家的夢境——」

　　高更後期的繪畫愈來愈遠離現實，連那些毛利土著，也不再是現實中的人物，他們好像生活在古老古老的洪荒，生活在神的信仰中，他們像是高更虛擬的一個種族。

　　他開始動手創作他最偉大的虛擬的神話：我們從哪裏來？我們是什麼？我們要到哪裏去？

　　虛擬的神話只是對天的詢問，如同屈原的「天問」，人類對天發問，卻永遠得不到任何回答。

　　高更在巨大的孤獨中完成了最後的巨作。

▌我們從哪裏來？我們是什麼？我們要到哪裏去？

　　長度有三百七十六點六公分，高度一百三十九點一公分的巨作，高更在生命最低潮的時刻完成了這件作品。

　　巨大畫面如同史詩一樣展開，在左上角與右上角各有一塊對稱的淺黃色調的題記，像史詩的註記。

　　左上角是三行法文：

D´où Venons-nous？

Que Sommes-nous？

Où Allons-nous？

我們從哪裏來？

我們是什麼？

我們要到哪裏去？

　　法文三句的結尾都是nous（我們），如同詩句結尾的韻腳。

　　右上角淺黃色裏是高更的簽名，兩邊都畫了裝飾性的畫，也很像書的扉頁。

　　也許高更在南太平洋的荒野中尋找的一切都是為了完成這一幅巨作。

　　史詩的作品通常是許多許多看來不相關的片段的組合。

　　畫面的右下角地上躺臥著一個沉睡中的嬰兒，三名婦人圍坐在旁邊。

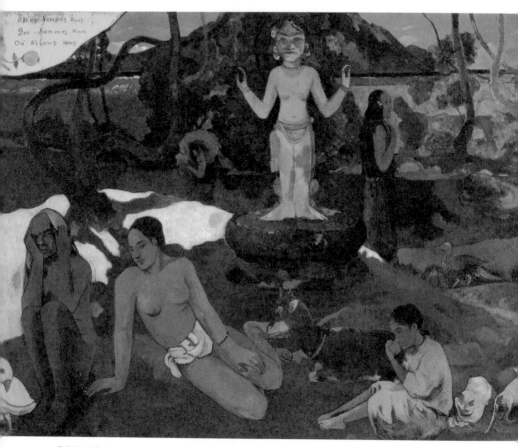

我們從哪裏來?我們是什麼?我們要到哪裏去?

1897　139.1×374.6 cm　美國麻薩諸塞州波士頓美術館

巨大的史詩性作品,高更所提出來的是人類共同疑惑而一直沒有答案的問題。

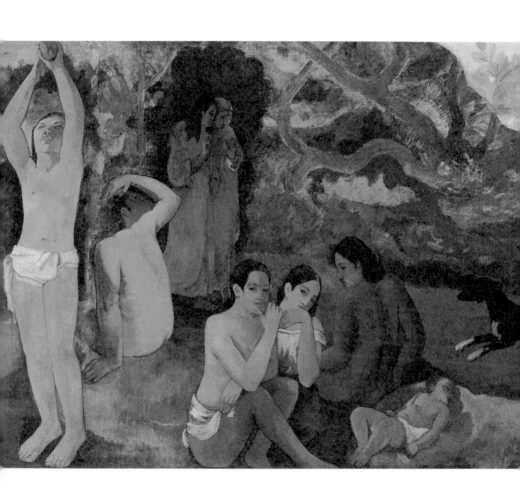

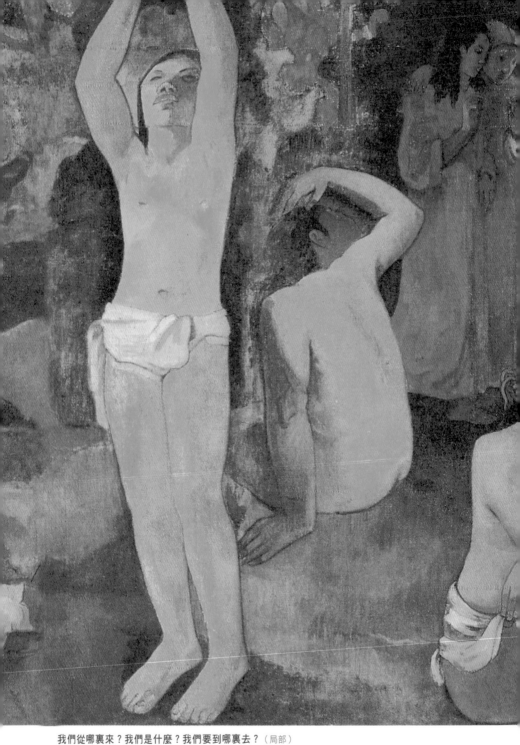

我們從哪裏來？我們是什麼？我們要到哪裏去？（局部）

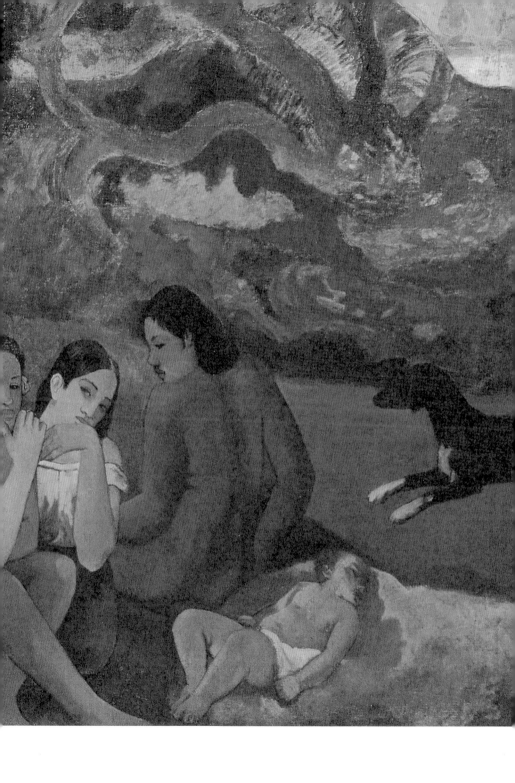

　　與嬰兒對稱的左下角蹲坐著一名白頭髮的老婦人，有點憂傷或恐懼，半遮著臉孔，旁邊站著一隻白色紅嘴的鳥。

　　畫面中有許多符號是高更在大溪地的作品中使用過的，好像他熟悉的記憶，那腰間圍著白布的男子站在畫面正中央，頂天立起，伸手採摘樹上的果實，他好像在生與死之間，在嬰兒與老人之間，是盛旺的生命顛峰，然而他也只是生命長河的一部分，他連接著嬰兒與老年，連接著生與死。

　　有女子赤裸背對畫面坐著，兩名穿長裙的女人相互扶持著走來，像是從黑暗的記憶中走來，或是要走進即將消逝的記憶。

　　海浪波濤洶湧，激流在樹叢間流淌……

　　高更記憶中的巨大毛利人神像雕刻兀自矗立，雙手張開，像是迎接，也像是祝福。

　　蹲臥的牛、羊、狗、貓、雉雞……

　　所有的生命都成為巨大史詩的一部分——

　　在一片寧靜的風景中，這些植物或動物的生命，生生死死，愛恨糾纏……

　　好像到了生命盡頭，高更可以總結一生的疑惑：

　　我們從哪裏來？

　　我們是什麼？

　　我們要到哪裏去？

　　這件巨大的史詩性作品，從表象上來看，似乎是大溪地毛利人的史詩。

　　但是，高更所提出來的三個問題是人類共同疑惑而一直沒有答案的問題。

　　高更剝除掉現代文明的複雜性，回歸原始，或許是發現人類從遠古到現代文明並沒有本質的改變。

　　原始部落的人類，面對著天地，有生的喜悅，有死的恐懼，而現代文明中的人類逃過了這些初民洪荒以來的難題嗎？

　　如果沒有，那麼現代文明有什麼可以驕傲自大之處？現代文明比原始部落是不是五十步笑百步的同樣茫昧無知而已？

　　長久以來，歐洲的藝術主流離開了深沉的信仰傳統，失去了哲學性的深度，高更藉著原始文化中還存在的生命信仰，再一次把史詩性的議題展開在畫面中。

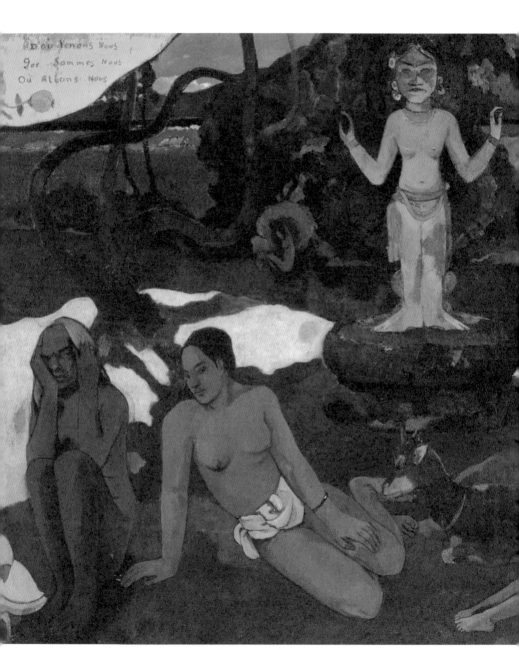

我們從哪裏來？我們是什麼？我們要到哪裏去？（局部）

188

素描手稿

大概從一八九七年開始，一直到一九○一年夏天，高更都在創作這件巨大的畫作。

他在一九○一年六月寫給當時極支持他的詩人評論家莫里斯的信上提到這張巨作，也描述了一些細節，但完全是散亂的細節：

「……在這張大畫裏：一個接近死的老女人，一隻奇怪愚蠢的鳥結束了詩句——

日復一日，人們活著，依靠本能，到處蜉遊——

泉源、嬰孩、生命又開始——」

對於自己的作品高更似乎不想多加解釋，他的文字也像繪畫，更接近寓意性的詩，而不是分析性的論文，更需要剎那的心靈領悟，而不是支離破碎的註解。

在同一封信裏，高更的另一段文字也許是更貼近他創作這件巨作時的心情吧——

「我極低潮，被貧窮打敗，被病痛打敗，我過早衰老了。

我要暫緩完成我的作品，我還在妄想，下個月要盡最後的努力去法圖‧依瓦（Fatu-Hiva），那是馬爾濟群島（Marquisa）中的一個小島，還很原始野蠻。

我想，那裏的野蠻，那裏純粹的孤獨，可以重新讓我甦醒。

在我死前，還要迸放最後燦亮的火光，我的幻想會重新年輕，我的才華要攀升最顛峰。」

高更在一九○一年的九月到了馬爾濟群島的多明尼克島（Dominique），當地的名字是依瓦‧歐阿（Hiva-Oa）。

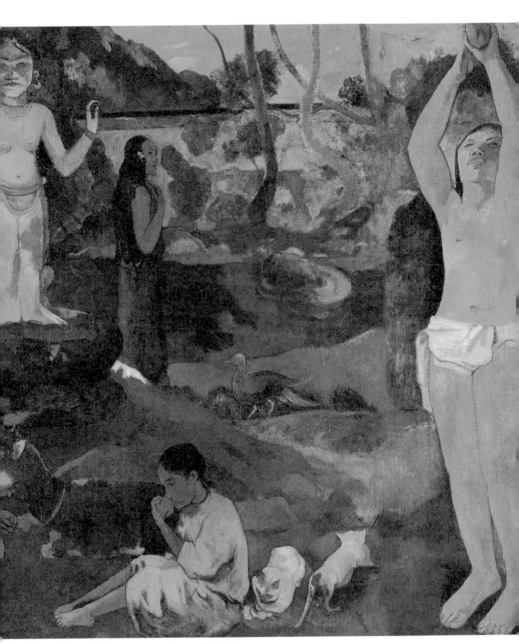

我們從哪裏來？我們是什麼？我們要到哪裏去？（局部）

因為有畫商安布華斯‧伏拉（Ambroise Vollard）開始一年收購二十五件作品，高更每個月可以有固定三百法朗的收入，他不再為生活費憂慮，但是身體狀況已經每況愈下。一九〇二年他幾乎常常臥病在床，他似乎預感自己的不久人世，開始撰寫回憶錄式的《以前與以後》（*Avant et Aprés*），寄回巴黎，希望能夠出版，然而要到一九二一年這些文字書寫才有機會被印刷，高更則在一九〇三年的五月八日逝世於馬爾濟群島。

▌尾聲

一九〇一年八月，高更離開大溪地，前往馬爾濟群島中一個小島依瓦‧歐阿。這個小島在大溪地島東北邊七百公里處。

高更停留在島嶼的一個叫阿圖阿那（Atuana）的村落。

高更在阿圖阿那有一個很好的工作室，他給蒙佛瑞的信上描寫了這個距離海只有三百公尺的屋子。一邊可以眺望整片的海灣，一邊是幽靜的山谷。

他又找了一個十四歲的土著女子為伴侶，生下最後一個孩子。

高更的原始到完全反倫理、反文明的許多言論與行為，觸怒了當地殖民政府的法國官員以及教會的神職人員。

當他考慮要回法國居住時，他的好友蒙佛瑞在一九〇二年的十二月鄭重寫了一封信勸阻高更回國，信上說：

「……你最好別回來……你此刻可以榮耀地死亡……你的名字已經在藝術史上……」

高更回不到文明社會了，他走向異域、荒島、神祕信仰的路是一條一旦踏上就不再有機會回頭的不歸之路。

他被殖民政府官員視為一名行為敗壞、辱沒歐洲文明的壞痞子；他被神職人員認為是一名背離基督信仰，充滿邪惡的魔鬼。

他孤獨地生活在自己營造的夢中，他為自己最後居住的屋

子做了一個木雕的門框。門楣的部分像一個匾額，兩邊刻著男人和女人的頭像，裝飾著美麗的花葉圖案，匾額上刻著──Maison du Jouir（歡樂之家）幾個法文。

　　門框的兩側，各有一名赤裸的人體，單純、稚拙，裝飾著動物、花草、果實……等等圖案，像是伊甸園中的亞當與夏娃，彷彿在還沒有戒律的時代，人類曾經如此簡單而無邪地生存。

　　門框的下方是三名人像，高更重複了他之前雕刻的句子──

Soyez Amoureuses，Vous Serez heureuses（能夠愛，你將會快樂──）

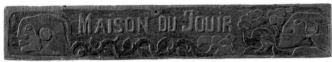

「歡樂之家」門板
（上）1901　40x244x2.3 cm
（左）1902　200x39.5x2.3 cm
（右）1902　159x40x2.5 cm
（下）1902　45x204.5x2.2 cm
法國巴黎奧塞美術館

對抗著身體的衰老病痛，他仍然努力創作。

在一八九九到一九〇一年間，高更曾經獨自辦了一份報紙，取名《微笑》（*Le Sourire*），他自己排版、畫插圖、發行，整份報紙都是尖刻地對殖民官員與神職人員的諷刺、批判。

他也因此得罪了殖民地幾乎大部分的上層官員，被一個地方的警察機構以「誹謗罪」提出控訴。

一九〇三年三月，法院的判決下來，高更罪名成立，必須入獄服刑三個月，並且罰金一千法朗。

高更拒絕這項判決，他找一位毛利土著朋友提歐卡（Tioka）向威尼爾牧師（Pastor Vernier）求助，威尼爾反對天主教勢力，他屬於新教神職入員，也同情高更，但是，高更已經等不到判決的平反，五月八日與世長辭，埋葬在他宿命的故鄉Atuana。

高更在最後幾年書寫的《以前和以後》是他重要的文字記錄，其中保留了許多他在十九世紀末觀察南太平洋文化的特殊觀點。在歐洲白種人氣勢高漲如日中天的年代，殖民者只會把土著當奴隸，把土著當野蠻的動物，從來無法對土著文化有真正的了解與尊重。

我們在《以前和以後》這樣自傳性的文字書寫中，看到一九〇一年到達馬爾濟群島以後高更對當地土著文化的記錄：

「關於馬爾濟群島藝術

歐洲人無法認知毛利人——無論是紐西蘭的毛利，或馬爾濟群島的毛利——他們都發展出了形式進步的裝飾藝術。自以為什麼都知道的歐洲評論家用一個「巴布亞藝術」（Papuan）就打發了。

馬馬爾濟群島地區的裝飾美感特別卓越。給當地人一個材料，幾何形的，彎曲的，圓的，他們都能用最和諧的元素圖案把空間填滿，沒有任何不協調。

這些藝術的基本元素是人的身體，人的臉；特別是臉部，你會很驚訝第一眼看到的全是幾何造形其實都是人的臉的變形。

總是同樣的元素，但是千變萬化。」

　　高更可能是最早從人類學角度正視土著藝術的重要性的觀察者。

　　也因為這些藝術作品，使高更對土著文化中的美感與歐洲文明社會的美感做了比較：

　　「……土著婦女每個人都會做衣服，自己打扮，編結頭髮、飾帶，技法繁複，遠遠超過成千上萬的巴黎女人。她們編花束的品味也比巴黎瑪德蓮大街的花店好多了。

　　她們美麗的胴體，不會用鯨魚骨裙襯來作怪，在條紋細麻布的長衫裏，那身體婀娜多姿，袒露著貴族般的雙手、雙腳。她們的四肢寬厚結實，那經常走路的腳，剛看不習慣，沒有穿緞帶鞋，但是，看久了，使人不習慣的反而是緞帶鞋——」

　　高更反省的事實上不只是歐洲藝術的問題，他徹底質疑了文明社會裏人類生活美感的矯情與扭曲，當時歐洲女人為了細腰豐臀，用鯨魚骨做支架墊高屁股，高更對土著女性身體的讚美，隱含著整個二十世紀歐洲美學與美感教育的全面反省。

　　高更極力抨擊當時歐洲神職人員藉傳基督教之名對土著文化的傷害：

　　「馬爾濟群島藝術慢慢在消失，感謝基督教的傳教士們。

　　傳教士們把土著的雕刻裝飾藝術視為異教的拜物崇拜，是基督教的上帝不允許的。

　　這是關鍵所在，可憐的土著改變了！

　　從在搖籃裏就改變了，年輕一代土著唱著聽不懂的法文基督教聖詩……

　　如果一個少女在頭上戴了一朵花或什麼美麗的飾品，神職人員都要生氣——」

　　高更具體地指證出一個強勢的獨大的宗教如何藉傳教之名造成的文化傷害。

　　高更指證的問題並不只是馬爾濟群島上的問題，高更指證的問題，也不會只是整個歐洲文化在殖民時代與當地文化傳統

高更在馬爾濟群島的墓

的巨大衝突，高更提出來的嚴肅課題，也可能包含著強勢文化與少數弱勢文化的如何平等相處。

在台灣，漢族移民如何一步一步不知覺地傷害了原住民的文化，蘭嶼原有的達悟族美麗的雕船藝術是不是一點一點在消失，泰雅族原有的編織藝術是不是在流失，廣大在鄒族、阿美、卑南村落中流傳的美麗歌聲是不是在流失？

以現代文化人類學的角度省視高更在他最後的著作中提出的議題，也許更可以了解高更先覺性的角色。

高更的書要在他逝世後十年左右才出版，已經到了二十世紀的接近二〇年代，他的觀點才成為整個歐洲知識界文化界的共同反省，後殖民的論述成為顯學，原始土著藝術的重新被對待，都有高更的影響在內。

高更在《以前和以後》最後所發出的感嘆或許意味深長，卻是文明面對原始改變至今可能仍然無法解決的問題：

「……很快，馬爾濟群島原住民會喪失爬上椰子樹的能力，會喪失走進深山尋找野生香蕉吃的能力。小孩都到學校上課，喪失身體的訓練，為了『禮教』的緣故，他們總穿著衣服，因此他們愈來愈弱，晚上無法在山間生活。他們必須一直穿著鞋子，他們的腳變得細嫩，無法在崎嶇粗礪的山路上奔跑，也無法踩著石塊渡過溪澗──」

高更最後的喟嘆或許是一種美學的喟嘆，彷彿在哀嘆一個完美文明的消逝，彷彿在哀嘆一個完美種族的墮落，好像在喟嘆一個如此完美的肉體喪失了生命本質的優秀能力。

高更的喟嘆是所有文明社會的人，在面對原始粗獷文化的無奈的喟嘆吧！

　　高更在一九〇三年四月臨終前寫給好友莫里斯的一封信上，如此寫著：

「……我很糟，但是還沒有倒下！
在挫敗的苦刑下，印度修行者不是保持著微笑嗎？
無疑地，他們的頑強野性比我們多。」

　　高更接著嚴正批判了當時歐洲的主流藝術，他說：

「在藝術上我們經歷了漫長的一段畸型發展。」
「藝術家喪失了野性，喪失了本能，喪失了想像的能力。」
「他們迷失在一些旁枝末節中，看起來在生產，卻不是創作。」
「他們擠在一堆，烏合之眾，害怕孤獨。害怕特立獨行。」
「大多數人無法認同孤獨，但是，你要夠強，你才能承當孤獨，才能特立獨行！」

　　高更走向荒野，走向異域，走向原始，或許在這最後一封書信中有了更明白的宣告。

<div align="right">2008年1月泰國初稿
2008年4月24日修訂於巴黎去荷蘭的火車上</div>

附錄
重要作品列表

1891
**大溪地女人，
在海邊**
法國巴黎
奧塞美術館

P.017 / P.128

1898
白馬
法國巴黎
奧塞美術館

P.029

1884
**女兒艾琳
畫像**
私人收藏

P.049

1892
歡樂（紅狗）
法國巴黎
奧塞美術館

P.019 / P.164

1901–1902
歡樂之家
法國巴黎
奧塞美術館

P.031 / P.191

1879
市集菜園
美國麻薩諸塞州
北安普頓史密斯學院

P.052

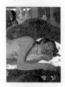

1897
**永遠不再
Nevermore**
英國倫敦
寇特美術館

P.021 / P.176

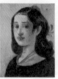

1890
母親的畫像
德國私人收藏

P.039

1880
**畢沙羅畫高更，
高更畫畢沙羅**
法國巴黎羅浮宮

P.055

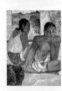

1897
夢
英國倫敦
寇特美術館

P.023 / P.178

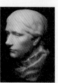

1879
**妻子梅娣
的雕像**
英國倫敦
寇特美術館

P.045

1881
花園中的一家人
丹麥哥本哈根
嘉士伯藝術博物館

P.057

1897
薇瑪蒂
法國巴黎
奧塞美術館

P.025

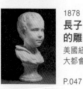

1878
**長子艾彌兒
的雕像**
美國紐約
大都會博物館

P.047

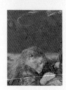

1884
睡眠的孩子
私人收藏

P.060

1898
美麗起來
英國倫敦
國家畫廊

P.026

1886
**次子克勞維
畫像**
美國新澤西州
紐瓦克博物館

P.048

1886-1887
陶藝作品
比利時布魯塞爾
皇家美術館

P.063

1886-1887
陶藝作品
私人收藏

P.063

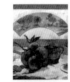

1889
扇面靜物
法國巴黎
奧塞美術館

P.077

1886-1887
陶藝作品
法國巴黎
奧塞美術館

P.085

1879-1980
縫紉的梅娣
挪威奧斯陸
國家博物館

P.065

1886
牧羊女
英國威爾郡
萊恩美術館

P.078

1887
馬丁尼克風景
英國愛丁堡
蘇格蘭國家畫廊

P.089

1884
**穿著晚禮服
的梅娣**
挪威奧斯陸
國家博物館

P.067

1886
**布列塔尼女人
素描**
蘇格蘭格拉斯哥
伯勒爾博物館

P.081

1888
跳舞少女
美國華盛頓
國家畫廊

P.092

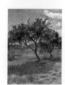

1879
蘋果樹
私人收藏

P.070

1886
**四位布列塔尼
婦女**
德國慕尼黑
新繪畫陳列館

P.082

1888
佈道後的幻象（草圖）
荷蘭阿姆斯特丹
國立博物館

P.095

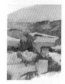

1885
扇面－塞尚仿作
丹麥哥本哈根
嘉士伯藝術博物館

P.073

1886
陶藝草圖手稿
法國巴黎羅浮宮

P.084

1888
佈道後的幻象
英國愛丁堡
蘇格蘭國家畫廊

P.096

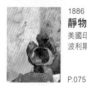

1886
靜物
美國印地安那州
波利斯市藝術博物館

P.075

1886-1887
陶藝作品
丹麥哥本哈根
裝飾藝術博物館

P.085

1888
搏鬥的小孩（習作）
法國巴黎
私人收藏

P.099

1888
搏鬥的小孩（草圖）
荷蘭阿姆斯特丹
國立博物館

P.099

1888
夜間咖啡屋
俄羅斯莫斯科
普希金美術館

P.107

1889
**橄欖園中的
基督手稿**
荷蘭阿姆斯特丹
國立博物館

P.118

1888
搏鬥的小孩
私人收藏

P.100

1888
梵谷與向日葵
荷蘭阿姆斯特丹
梵谷博物館

P.110

1889
橄欖園中的基督
美國佛羅里達州
諾頓畫廊

P.119

1888
波浪
法國巴黎
裝飾藝術博物館

P.101

1889
美麗的安潔莉
法國巴黎
奧塞博物館

P.113

1889
自畫像
法國巴黎
奧塞美術館

P.121

1888
自畫像—悲慘者
荷蘭阿姆斯特丹
梵谷博物館

P.104

1890
涅槃
美國康涅狄格州
哈特弗公共藝術
博物館

P.115

1889
**能夠愛，
你將會快樂**
美國麻薩諸塞州
波士頓美術館

P.123

1887
阿爾的老婦人
美國伊利諾州
芝加哥藝術中心

P.105

1889
自畫像
美國華盛頓特區
國家畫廊

P.116

1889
要更神祕
法國巴黎
奧塞美術館

P.124

1888
吉諾夫人素描
美國舊金山
藝術博物館

P.106

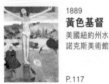

1889
黃色基督
美國紐約州水牛城
諾克斯美術館

P.117

1891
瑪利亞
美國紐約
大都會博物館

P.133

1892
亡靈窺探
美國紐約州水牛城
諾克斯美術館

P.136

1891-1893
**與高更同居的
大溪地女子蒂蝴拉**

P.153

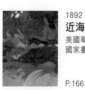

1892
近海邊
美國華盛頓
國家畫廊

P.166

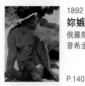

1892
妳嫉妒嗎？
俄羅斯莫斯科
普希金博物館

P.140

**描摹馬爾濟群島
的雕刻圖紋**

P.155

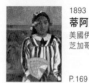

1893
蒂阿曼娜的祖靈們
美國伊利諾州
芝加哥藝術中心

P.169

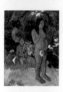

1892
魔咒
美國華盛頓
國家畫廊

P.143

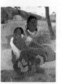

1892
妳何時要嫁人？
瑞士巴塞爾
藝術博物館

P.157

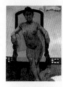

1893
爪哇安娜
瑞士私人收藏

P.171

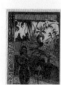

1893
**高更大溪地筆記
《Noa Noa》
木刻版畫**
美國紐約
現代美術館

P.145

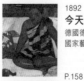

1892
今天有何新聞？
德國德勒斯登
國家藝術收藏館

P.158

1894
神的日子
美國伊利諾州
芝加哥藝術中心

P.174

1893
**高更大溪地筆記
《Noa Noa》
木刻版畫**
美國紐約
現代美術館

P.147

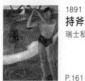

1891
持斧的男子
瑞士私人收藏

P.161

1897
**我們從哪裏來？我們是
什麼？我們要到哪裏去？**
美國麻薩諸塞州
波士頓美術館

P.182

1892
**高更大溪地筆記
《Noa Noa》手稿**
法國巴黎
羅浮宮

P.148-149

1891-1892
沐浴女子
美國紐約
大都會博物館

P.163

文化趨勢 020

破解高更
Paul Gauguin Rediscovered
by Chiang Hsun

國家圖書館出版品預行編目(CIP)資料

破解高更 / 蔣勳著. --
第2版. -- 臺北市 : 天下遠見, 2013.05
面；　公分. -- (文化趨勢)
ISBN 978-986-320-190-8(平裝)

1.高更(Gauguin, Paul, 1848-1903)
2.畫家 3.傳記 4.畫論 5.法國

940.9942　　　　　102008335

作者 —— 蔣勳
文化趨勢總編輯 —— 陳怡蓁
執行主編 —— 項秋萍（特約）
副主編 —— 盧宜穗
美術設計 —— 張治倫工作室　林姿婷（特約）
圖片來源 —— CORBIS ／【頁 113 ／ Alexander Burkatovski、頁 133 ／ Francis G.Mayer、
　　　　　　　　　　　　頁 137 ／ Francis G.Mayer、頁 141 ／ Alexander Burkatovski、
　　　　　　　　　　　　頁 165 ／ The Art Archive】

出版者 —— 天下遠見出版股份有限公司
創辦人 —— 高希均、王力行
遠見・天下文化・事業群 董事長 —— 高希均
事業群發行人／ CEO —— 王力行
出版事業部總編輯 ／ 許耀雲
版權部經理 —— 張紫蘭
法律顧問 —— 理律法律事務所陳長文律師
著作權顧問 —— 魏啟翔律師
地址 —— 台北市 104 松江路 93 巷 1 號 2 樓

讀者服務專線 —— 02-2662-0012 ｜ 傳真 —— 02-2662-0007, 02-2662-0009
電子郵件信箱 —— cwpc@cwgv.com.tw
直接郵撥帳號 —— 1326703-6 號　天下遠見出版股份有限公司

電腦排版 —— 極翔企業有限公司
製版廠 —— 東豪印刷事業有限公司
印刷廠 —— 立龍藝術印刷股份有限公司
裝訂廠 —— 明輝裝訂有限公司
登記證 —— 局版台業字第 2517 號
總經銷 —— 大和圖書書報股份有限公司　電話／(02)8990-2588
出版日期 —— 2013/05/22

定價 —— NT$350
ISBN —— 978-986-320-190-8
書號 —— CT020
天下文化書坊 —— www.bookzone.com.tw